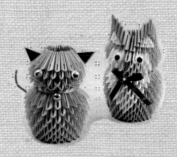

靈活指尖 & 想像力

百變立體造型的
三角摺紙趣味手作

岡田郁子◎著

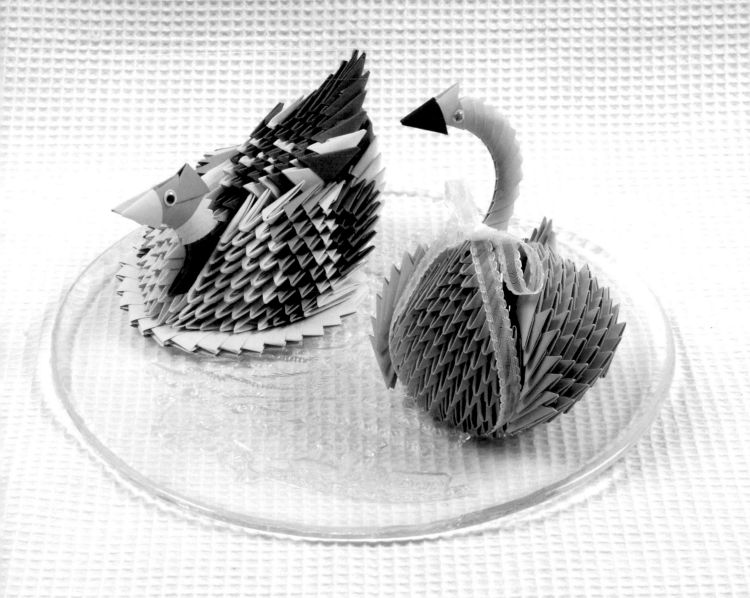

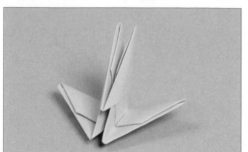

1 尖角朝內，以1片三角片跨接2片黃色三角片，自上方套合堆疊。（正插）

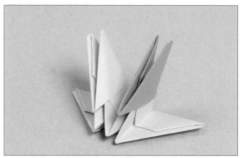

2 在右側加1個黃色三角片作為基底，再以綠色三角片跨接2個黃色三角片，自上方套合堆疊。

3 在右側加1個黃色三角片作為基底，再以黃色三角片跨接2個黃色三角片，自上方套合堆疊。

4 將兩邊的三角片，分別套入1片黃色三角片的內側口袋中。完成第1・2層的三角片堆疊。

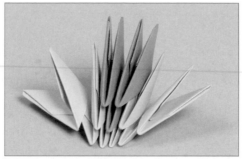

5 第3層建議自中心配色處開始套疊，可以避免配置錯誤。先套上2片綠色三角片。

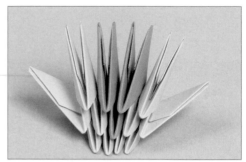

6 兩側邊各套上1片黃色三角片。

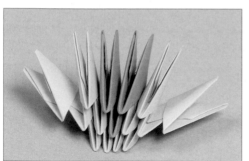

7 將兩邊的三角片，分別套入1片黃色三角片的內側口袋中。完成第2・3層的三角片堆疊。

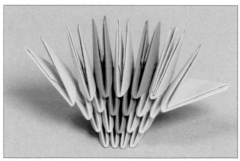

8 以相同作法，將第4層三角片套疊在第3層三角片上。兩邊皆分別套入1片黃色三角片的內側口袋中。

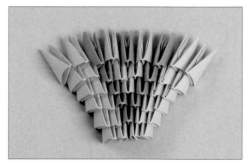

9 套疊至第6層。一邊留意配色，一邊調整套疊的深度，並以牙籤塗入白膠「黏合」。

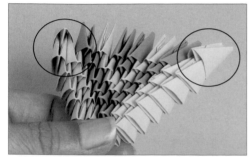

10 繼續留意配色，套上第7層三角片。第7層的兩邊，則分別將3片三角片套入1片黃色三角片的兩個口袋中。

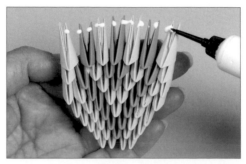

11 自第7・8層起，兩邊的三角片會產生膨脹的情形，容易偏移脫離，需塗上白膠再套疊三角片。（請特別留意套疊深度的一致性）

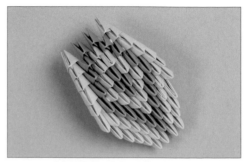

12 套疊至第11層。整理形狀，作出龜殼的圓弧感。

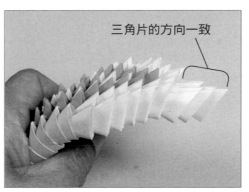

三角片的方向一致

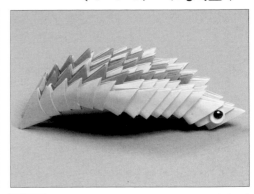

| 13 | 第12層的三角片也塗上白膠再套疊。 |

| 14 | 製作頭部。將龜殼第1層三角片的口袋，以3片、2片、1片的順序插入頭部三角片進行組裝。 |

| 15 | 將龜殼與頭部作出段差，並貼上活動眼睛。 |

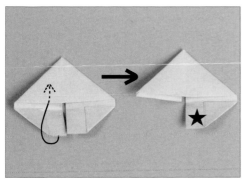

★

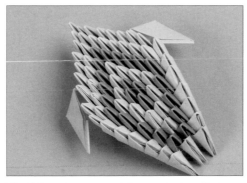

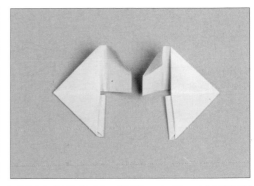

| 16 | 製作前腳。攤開三角片，再將其中一側往三角內側摺入。 |

| 17 | 作出左右對稱的前腳之後，將★記號處插入第4層兩側的口袋中。 |

| 18 | 製作後腳。攤開三角片，以前腳相同作法製作，並將小三角形也攤開。作出兩隻左右對稱的後腳。 |

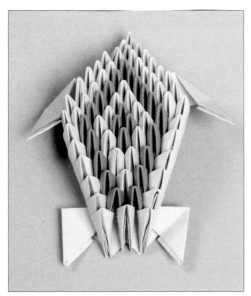

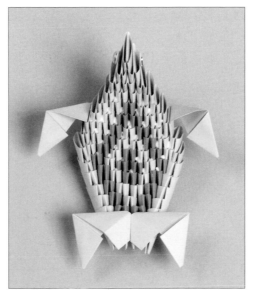

完成！

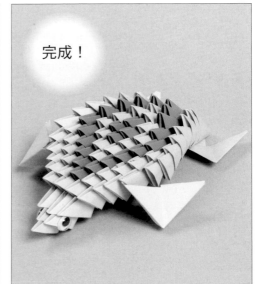

| 19 | 將最後攤開的小三角形夾入＆黏合於第12層三角片的中心。 |

| 20 | 背面的模樣。 |

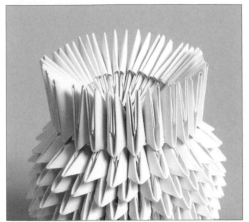

13 完成套疊第11層三角片一圈。接續至第16層為止,皆以「正插」的方式套疊三角片。

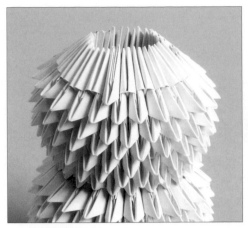

14 自第17層起製作耳朵。在後中心位置「正插」1片三角片,左右兩邊則各「反插」5片三角片。

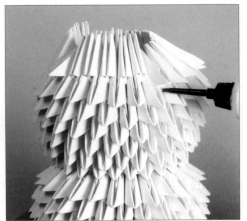

15 套上第17層的三角片之後,再將頭部的三角片「黏合」,使「反插」的耳朵部分呈現站立的狀態。

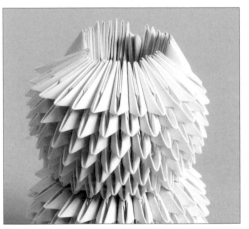

16 第17層套疊完成的正面模樣。

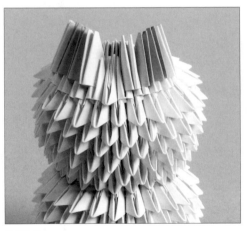

17 自第18層起,以大三角片製作耳朵。

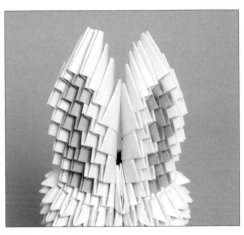

18 耳朵完成。

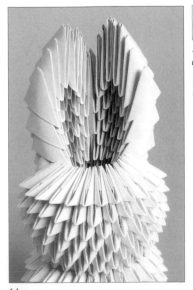

19 將左右兩側的耳朵形狀調整一致,再「黏合」固定。

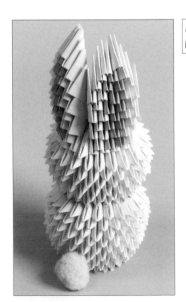

20 黏上尾巴的毛球。

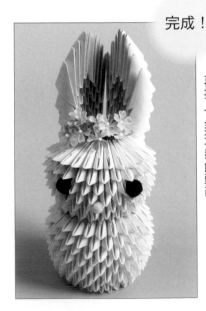

完成!

黏上毛氈球眼睛&毛球鼻子,再插入人造花裝飾頭部。

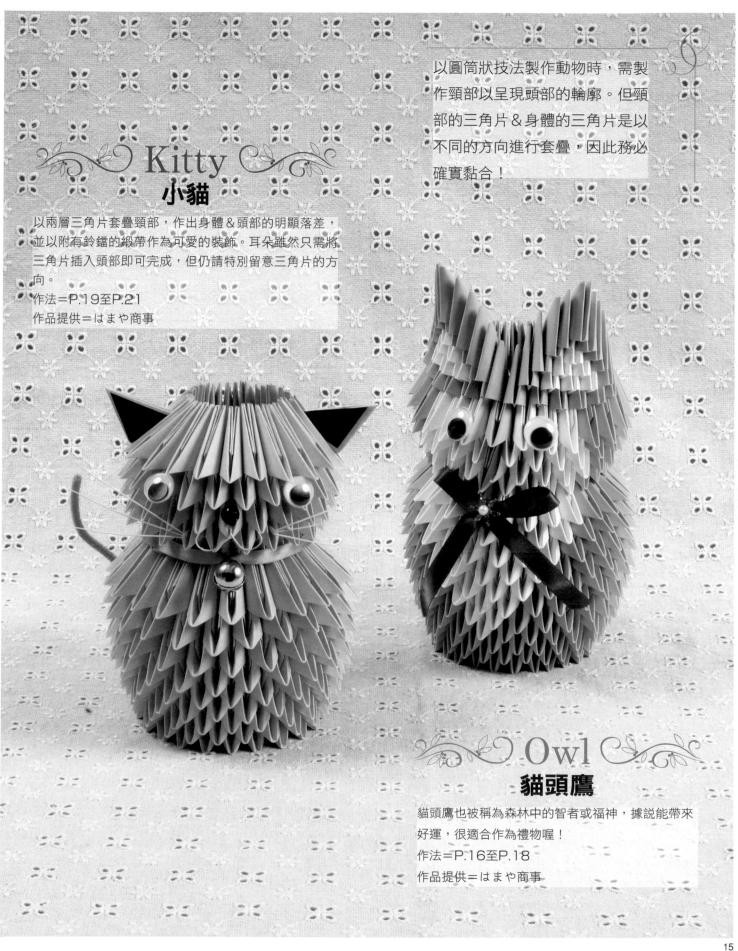

以圓筒狀技法製作動物時，需製作頸部以呈現頭部的輪廓。但頸部的三角片＆身體的三角片是以不同的方向進行套疊，因此務必確實黏合！

Kitty
小貓

以兩層三角片套疊頸部，作出身體＆頭部的明顯落差，並以附有鈴鐺的緞帶作為可愛的裝飾。耳朵雖然只需將三角片插入頭部即可完成，但仍請特別留意三角片的方向。
作法＝P.19至P.21
作品提供＝はまや商事

Owl
貓頭鷹

貓頭鷹也被稱為森林中的智者或福神，據說能帶來好運，很適合作為禮物喔！
作法＝P.16至P.18
作品提供＝はまや商事

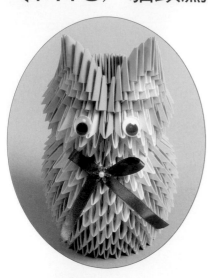

貓頭鷹　●完成尺寸

　　　　寬＝約10cm　長＝約19cm

【材料】※使用高級紙。

用紙　5cm×9cm　水藍色　326張

　　　5cm×9cm　白色　　90張

　　　5cm×9cm　紅色　　1張（鳥喙）

活動眼睛　直徑1.5cm　　2個

緞帶　9mm寬　20cm（藍色）

串珠　1個（藍色）

大頭針　1根

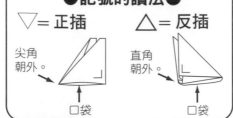

●記號的讀法●

▽＝正插　　　△＝反插

尖角朝外。　　　　直角朝外。

□袋　　　　　　□袋

構造圖　　△ 耳朵

△ ▽＝水藍色

△ ▽＝白色

緞帶

以大頭針穿入串珠，固定蝴蝶結。

	△ …………… 第22層（1片×2）
	△△ ………… 第21層（2片×2）
	△△△ ……… 第20層（3片×2）
	△△△△ …… 第19層（4片×2）
	△△△△△ … 第18層（5片×2）
	△△△△△△ 第17層（6片×2）
眼睛	… 第16層（22片）
鳥喙	… 第15層（22片）
	… 第14層（22片）
	… 第13層（22片）
頸部	… 第12層（22片）
緞帶	… 第11層（22片）
	… 第10層（22片）
	… 第9層（22片）
	… 第8層（22片）
	… 第7層（22片）
	… 第6層（22片）
	… 第5層（22片）
	… 第4層（22片）
	… 第3層（22片）
	… 第2層（22片）
	… 第1層（22片）
	… 底部（22片）

↑後中心　　　↑前中心

將底部的22片三角片連接成圈狀。

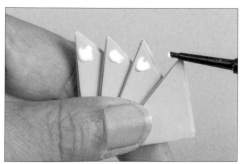

1 手持數片三角片，統一方向＆稍微保持間距地，在尖角處塗上少量白膠。

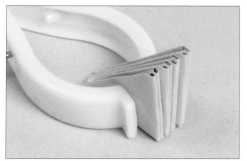

2 將三角片緊密地對齊貼合，並以曬衣夾固定。

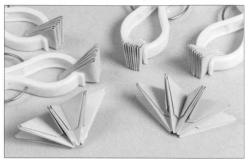

3 取4片三角片對齊貼合成1組，製作4組；再取3片三角片對齊貼合成1組，製作2組。（底部共22片）

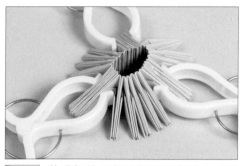

4 將成組的三角片相互對齊貼合成圓形。並將曬衣夾的固定位置往三角片攤開的中心位置移動，注意不要損壞已對齊貼合的相鄰三角片。

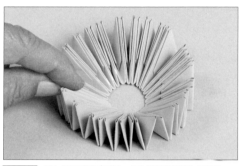

5 完成圓形底部。口袋邊緊貼桌面，直角朝外地排列整齊。

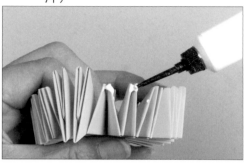

6 塗上少許白膠，將第1層的三角片以「正插」的方式，緊密地跨接＆套合在相鄰的底部三角片上。

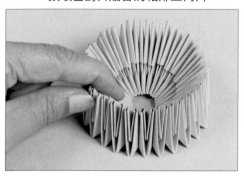

7 套疊第1層三角片一圈，使底部口袋邊朝下，以第1層三角片的尖角，緊貼桌面般地站立。

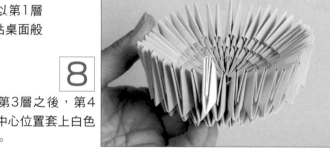

8 組裝至第3層之後，第4層在前中心位置套上白色三角片。

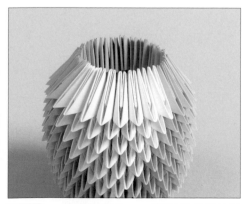

9 一邊留意配色，一邊套疊三角片至第11層。

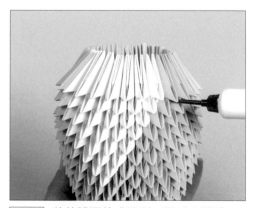

10 將整體調整成圓形，再以白膠塗入三角片的接合點進行「黏合」。

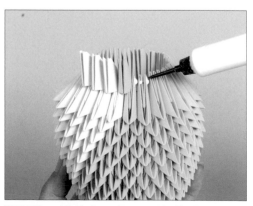

11 一邊塗上白膠，一邊「反插」第12層三角片。並仔細留意配色＆使三角片呈現站立的感覺。

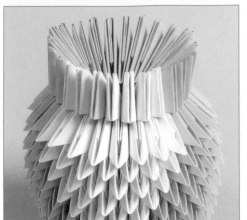

12 一邊留意配色，一邊套疊第12層三角片一圈。此位置即為「頸部」。

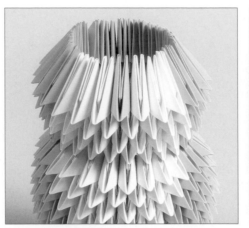

13 一邊留意配色，一邊以「正插」的方式套上第13至16層的三角片。

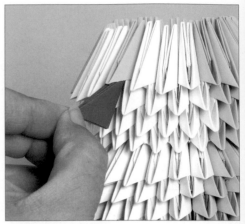

14 將第16層前中心位置的水藍色三角片稍微拉起，再插入紅色三角片（鳥喙）。

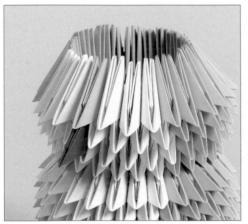

15 統一對齊前中心位置的三角片。

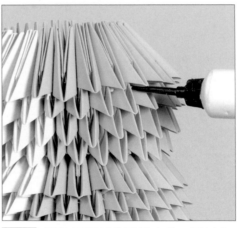

16 調整好頭部的形狀之後，再以白膠塗入三角片的接合點進行「黏合」。

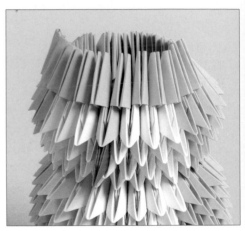

17 自第17層起製作耳朵。在從前中心位置的左右兩側，各「反插」6片三角片。

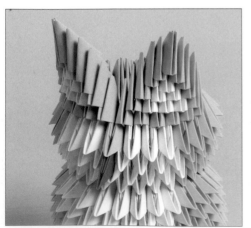

18 一邊留意配色，一邊製作耳朵。

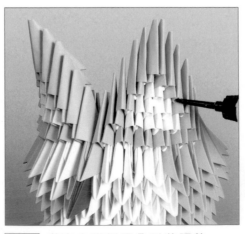

19 將左右兩側耳朵形狀調整一致，再「黏合」固定

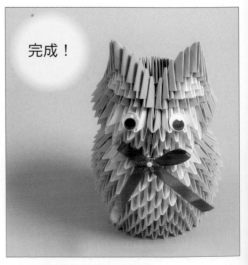

完成！

黏上活動眼睛＆緞帶＆串珠。

小貓 ●完成尺寸　寬＝約10cm　長＝約15cm

【材料】※使用高級紙。

用紙　5cm×9cm　粉紅色　132張
　　　6cm×11cm　粉紅色　220張
　　　6cm×11cm　黑色　　1張（耳朵）

中毛根　粉紅色　27cm（尾巴）

活動眼睛　直徑1.3cm　2個

緞帶　9mm寬　50cm（粉紅色）

白鐵絲＃28　6cm（6根）‧5cm（2根）

鈕釦　直徑6mm　1個（鼻子）／鈴鐺　1個

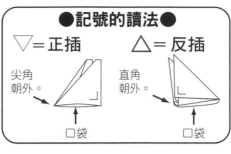

●記號的讀法●

▽＝正插　　　△＝反插

尖角朝外。　　　直角朝外。

□袋　　　□袋

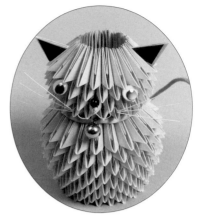

▲▼＝粉紅色

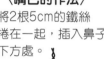

構造圖

〈嘴巴的作法〉

將2根5cm的鐵絲捲在一起，插入鼻子下方處。

〈鬍鬚的作法〉

將3根6cm的鐵絲捲在一起，再塗上少許白膠插入固定。

夾入耳朵。 ……………………→

眼睛 ⟶

鼻子 ⟶

鬍鬚 ⟶

嘴巴 ⟶

頸部

尾巴 →

↑後中心　　↑前中心

將底部的22片三角片連接成圈狀。

… 第15層（22片）
… 第14層（22片）
… 第13層（22片）
… 第12層（22片）
… 第11層（22片）
… 第10層（22片）
… 第9層（22片）
… 第8層（22片）
… 第7層（22片）
… 第6層（22片）
… 第5層（22片）
… 第4層（22片）
… 第3層（22片）
… 第2層（22片）
… 第1層（22片）
… 底部（22片）

用紙 5×9cm

用紙 6×11cm

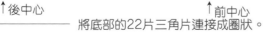

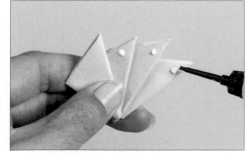

1 將三角片的「尖角」塗上白膠，再將4片三角片對齊貼合。

2 將三角片對齊＆以曬衣夾夾住備用。

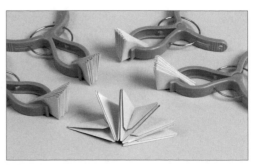

3 以相同的方法，製作4片×3組，5片×2組。（底部共22片）

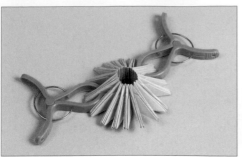

4 將成組的三角片貼合成圓形，並將曬衣夾往攤開的中心位置移動，注意不要損壞已貼合的相鄰三角片。

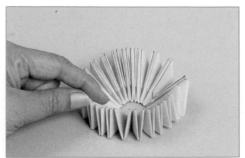

5 完成圓形底部。口袋邊緊貼桌面，直角朝外地排列整齊。

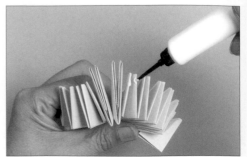

6 塗上少許白膠，將第1層的三角片以「正插」的方式，緊密地跨接＆套合在相鄰的底部三角片上。

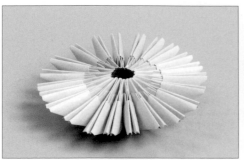

7 完成套疊第1層三角片一圈，並如盤子狀般地擴散開來。

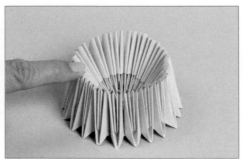

8 套疊第1層三角片一圈後，使底部口袋邊朝下，以第1層三角片的尖角，緊貼桌面般地站立。

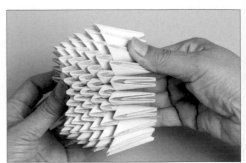

9 自第2層起「不需黏合」，以「正插」的方式套上三角片即可。（重點在於作出圓弧狀）

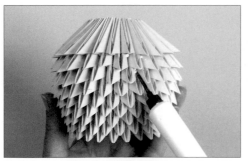

10 待身體部分套疊至第9層之後，將外觀修整成圓弧形，再以白膠塗入三角片的接合點進行「黏合」。

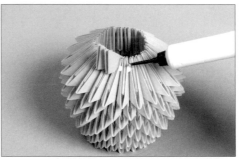

11 製作頸部。一邊塗上白膠一邊以「反插」的方式套上三角片，使三角片呈現站立般的感覺。

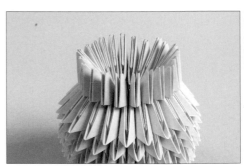

12 完成套疊頸部三角片一圈。（務必統一三角片的套疊角度）

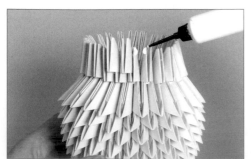

13 再套上一層頸部三角片。一邊「黏合」，一邊以「反插」，緊密地跨接＆套合在相鄰的三角片上。

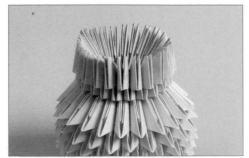

14 完成套疊第2層頸部三角片一圈。（務必統一三角片的套疊角度）

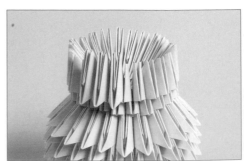

15 以「正插」的方式套疊頭部三角片。（不需黏合）

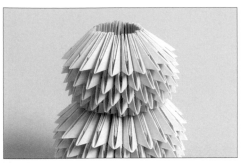

16 待頭部三角片套疊至第15層之後，將整體調整成圓弧形＆將白膠塗入三角片的接合點「黏合」。

17 以鐵絲（成品使用白色）製作嘴巴。將5cm的鐵絲以鉛筆捲出圓弧狀。

18 將2根鐵絲對齊扭轉在一起。

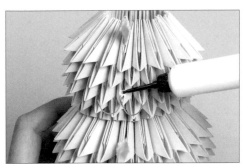

19 在前中心位置作記號，將作好的鐵絲插入鼻子位置＆以白膠黏合固定。

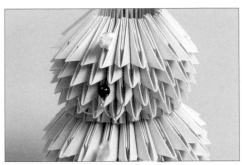

20 在鐵絲位置上，插入鼻子鈕釦＆以白膠固定。

21 以鐵絲（成品使用白色）製作鬍鬚。對齊3根6cm鐵絲的根部，再稍微彎摺＆以白膠黏合固定備用。

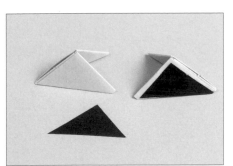

22 製作耳朵。將黑色紙張剪成三角形貼在三角片上。

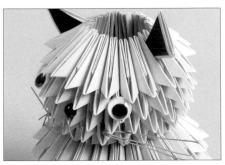

23 插入耳朵的黏合位置，以白膠固定。（三角片的方向為口袋邊朝外・直角朝下）

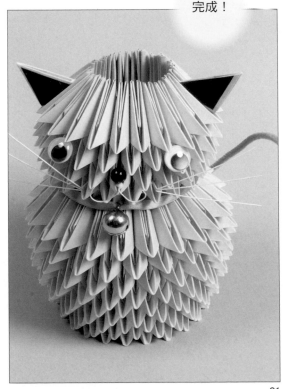

完成！

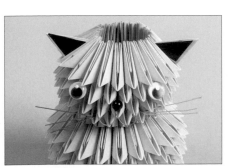

24 眼睛、鼻子、嘴巴、鬍鬚、耳朵黏貼完成。

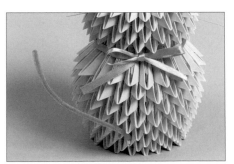

25 以穿過鈴鐺的緞帶在頸部上打結，再插入毛根尾巴。

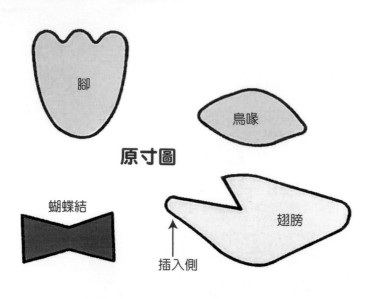

腳

鳥喙

原寸圖

蝴蝶結

翅膀

插入側

企鵝
●完成尺寸　寬＝約11.5cm　長＝約11.5cm
【材料】※使用高級紙。
用紙　5cm×9cm　黑色　304張
　　　5cm×9cm　白色　86張
　　　5cm×9cm　黑色　2張（翅膀用）
　　　5cm×9cm　黃色　2張（鳥喙＆腳用）
　　　5cm×9cm　紅色　1張（蝴蝶結用）
活動眼睛　直徑1cm　2個（眼睛）

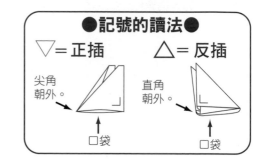

●記號的讀法●
▽＝正插　　△＝反插

尖角
朝外。

直角
朝外。

□袋　　　　□袋

●製作重點●
作品完成之後，
在三角片的接合點塗上白膠黏合，
加強固定。

構造圖

▼＝黑色

△▽＝白色

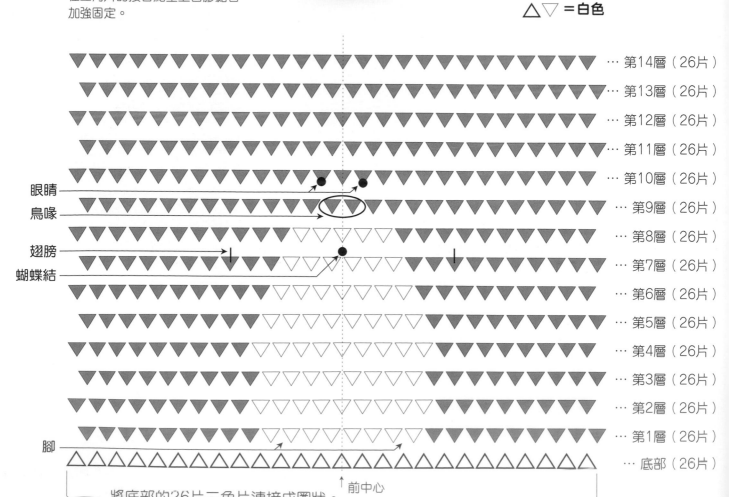

… 第14層（26片）
… 第13層（26片）
… 第12層（26片）
… 第11層（26片）
… 第10層（26片）
… 第9層（26片）
… 第8層（26片）
… 第7層（26片）
… 第6層（26片）
… 第5層（26片）
… 第4層（26片）
… 第3層（26片）
… 第2層（26片）
… 第1層（26片）
… 底部（26片）

眼睛
鳥喙
翅膀
蝴蝶結
腳

前中心

將底部的26片三角片連接成圈狀。

1 將數片三角片的「尖角」塗上少許白膠，統一方向對齊貼合&以曬衣夾固定。

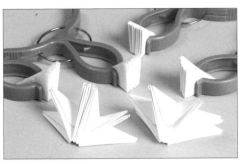

2 取4片對齊貼合成1組，製作4組；再取5片對齊貼合成1組，製作2組。（底部共26片）

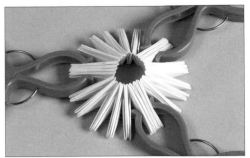

3 將成組的三角片對齊貼合成圓形，並將曬衣夾往攤開的中心位置移動，不要損壞已貼合的相鄰三角片。

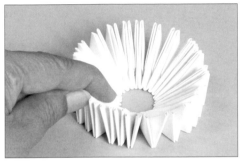

4 完成圓形底部。口袋邊緊貼桌面，直角朝外地排列整齊。

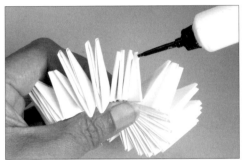

5 塗上少許白膠，將第1層的三角片以「正插」的方式，緊密地跨接&套合在相鄰的底部三角片上。

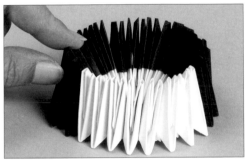

6 先在前中心位置套上8片白色三角片，再以黑色三角片套滿一圈。

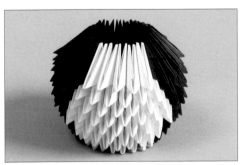

7 一邊留意配色一邊套疊至第8層，並使作品內側保持順暢的線條，表面則呈現圓弧狀。

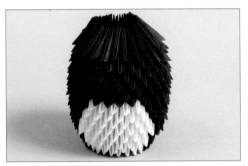

8 使第9至14層的三角片保持站立狀地進行堆疊，即使作成長型也OK。

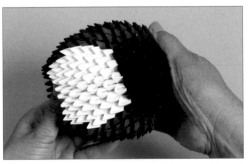

9 反覆從內側按壓三角片，將整體外形調整成圓弧形。

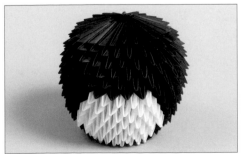

10 將頭部頂端盡可能地往內縮，並「黏合」固定。

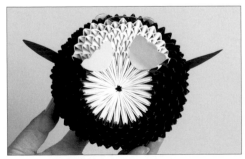

11 裁切紙張製作腳&翅膀，再插入翅膀&貼上腳。

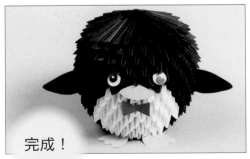

完成！

貼上活動眼睛&紙製鳥喙&蝴蝶結。

作出圓滾滾的圓筒形輪廓＆壓出尖
角，藉由反覆一點一點地縮減高度，
作出圓弧狀的效果。

紅色的臉頰×色彩繽紛的身體真可愛！大人氣的鸚
鵡因為有各種顏色的品種，變化作法也很多樣唷！
作法＝P.25至P.27　創作＝岡田郁子

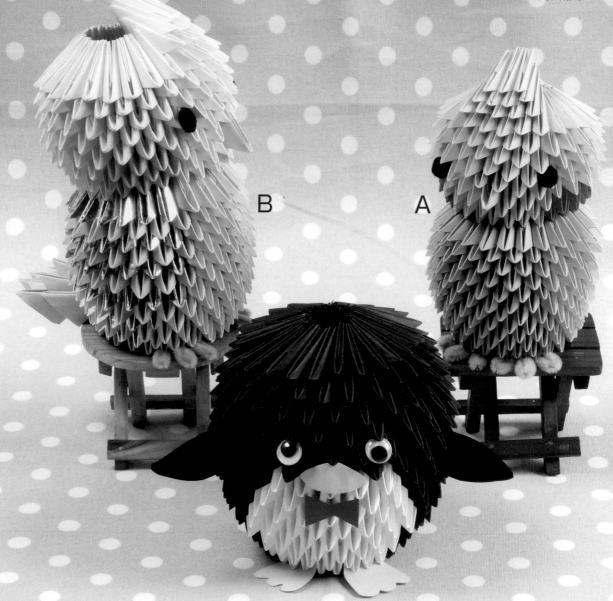

B

A

Penguin
企鵝

身為水族館的人氣寵兒，走路跩跩的形象是造型設計中，相當重要
＆可愛的元氣來源。將翅膀作成與本尊一樣又大又長的片狀也很不
錯哩！　作法＝P.22至P.23　創作＝岡田郁子

鸚鵡

●完成尺寸／鸚鵡A　寬＝約8.5cm　長＝約15.5cm
【材料】※使用高級紙。

		鸚鵡B
用紙	4cm×7cm　黃色　205張	（粉紅色5×9）
	4cm×7cm　水藍色　122張	（水藍色5×9）
	4mc×7cm　黃綠色　204張	（銀色96・灰色108・5×9）
	4cm×7cm　紅色　20張	（粉橘色5×9）
	5cm×9cm　桃色　1張	（黃色6×11）（鳥喙）

黑色毛氈球　直徑1cm　2個（眼睛）
中毛根　12cm×2條（灰色）（腳）

●記號的讀法●

▽＝
尖角朝外。→
□袋

△＝
直角朝外。→
□袋

以5cm×9cm的紙張製作，因此完成的作品會大上一圈。

●鸚鵡B
△▽＝粉紅色
△▽＝水藍色
▽＝銀色、灰色
▽＝粉橘色

●鸚鵡A
△▽＝黃色
△▽＝水藍色
▽＝黃綠色
▽＝紅色

構造圖

鸚鵡A

插入5片尾巴底座三角片。

… 第4層
… 第3層
… 第2層
… 第1層
後中心

尾巴的插法

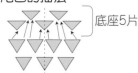

底座5片

▽▽▽ …………… 第24層（3片）
…………… 第23層（4片）
…………… 第22層（5片）
第21層（24片）
第20層（24片）
眼睛　第19層（24片）
鼻子　第18層（24片）
第17層（24片）
鳥喙　第16層（24片）
第15層（24片）
頸部　第14層（24片）　B銀色↓
第13層（24片）
第12層（24片）●
第11層（24片）
第10層（24片）●
第9層（24片）
第8層（24片）●
第7層（24片）
第6層（24片）●
第5層（24片）
第4層（24片）●
尾羽的底座　第3層（24片）
第2層（24片）●
第1層（24片）
底部（24片）
前中心

將底座的24片三角片連接成圈狀。

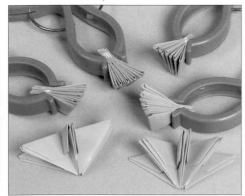

1 將數片三角片的「尖角」塗上少許白膠，統一方向對齊貼合，以曬衣夾固定。（4片×6組＝24片）

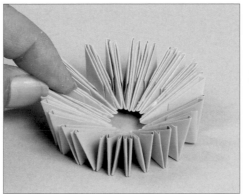

2 將成組的三角片對齊貼合，作出圓形底部。（詳細作法見P.17）

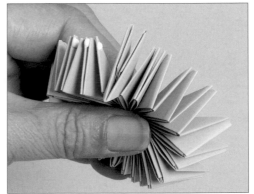

3 塗上少許白膠，將第1層的三角片以「正插」的方式，緊密地跨接＆套合在相鄰的底部三角片上。

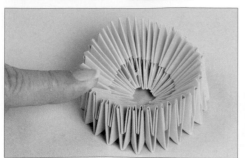

4 一邊留意配色一邊套疊第1層一圈，並使底部口袋邊朝下，以第1層三角片的尖角，緊貼桌面站立。

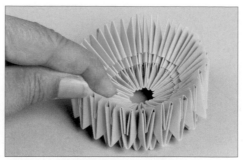

5 一邊留意配色一邊套疊第2層一圈，並使底部口袋邊朝下，以第1層三角片的尖角，緊貼桌面站立。

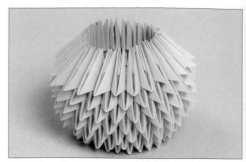

6 一邊留意配色一邊套疊至第7層。

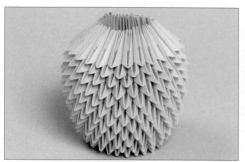

7 一邊留意配色一邊套疊至第12層，再將外形調整成圓弧形＆以白膠塗入三角片接合點進行「黏合」。

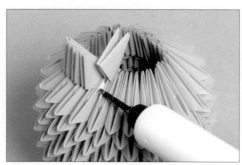

8 一邊塗上白膠，一邊「反插」第13層三角片。並仔細留意配色＆使三角片呈現站立的感覺。

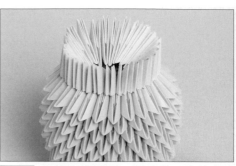

9 在第13層套疊一圈黃色三角片，此位置即為「頸部」。

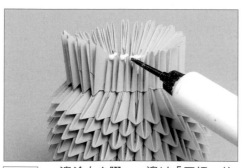

10 一邊塗上白膠，一邊以「正插」的方式緊密地套疊第14層三角片。

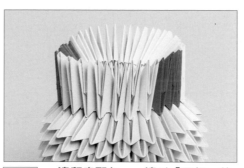

11 一邊留意配色，一邊以「正插」的方式套上第14層三角片。

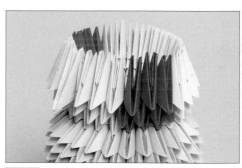

12 在第16層的前中心位置套疊略大的三角片，作出鳥喙。

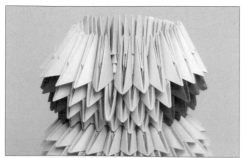

13 在鳥喙上方第17層套疊鼻子配色的三角片。

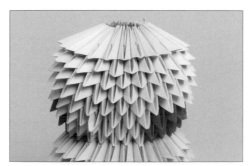

14 套疊至第21層後，將整體外形調整成圓弧形，再以白膠塗入三角片的接合點進行「黏合」。

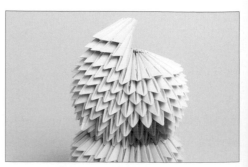

15 在前中心位置依5片、4片、3片的順序，套疊三角片組成頭部。

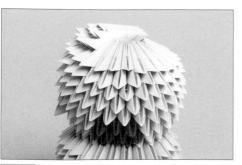

16 彎曲頭部調整形狀，再「黏合」固定。

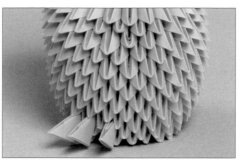

17 在黏合尾羽的位置上，使三角片保持尖角在上、直角在下的狀態，統一方向插入2片三角片的三角端。

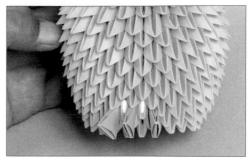

18 在3片三角片的間隔處（第3層的兩處）塗上白膠。

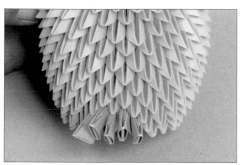

19 保持相同方向地插入2片三角片。

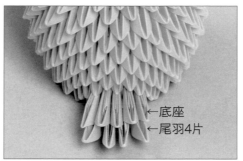

←底座
←尾羽4片

20 將4片三角片插入5片三角片中。

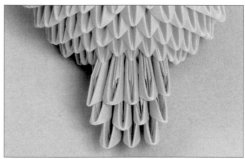

21 再插入3片三角片。

22 準備2條12cm的中毛根，對摺。

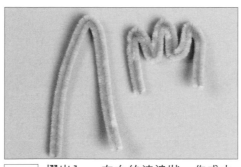

23 摺出1cm左右的波浪狀，作成山形。

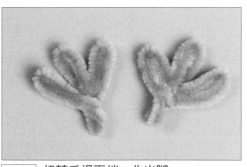

24 扭轉毛根兩端，作出腳。

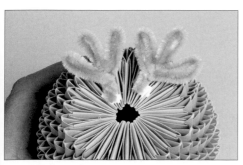

25 以白膠黏在身體底部，或將前端摺彎插入也可以喔！

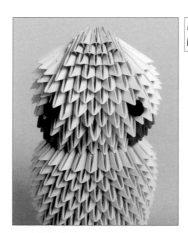

26 貼上毛氈球眼睛。

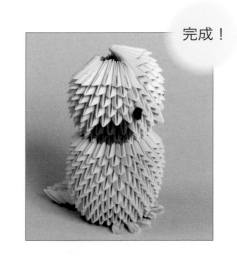

完成！

若只會操作縱向組裝的方法，所能創作的作品將會有所限制。但只要加入平面組合的表現方法，就能擴展追求更多元造型的可能性。

Wild duck
水鴨

分別製作翅膀、背部、腹部後，貼合在藍色的圈狀三角片上，作出浮於水面般的視覺效果。試著挑戰雄鴨的美麗配色吧！

作法＝P.32至P.35　創作＝岡田郁子

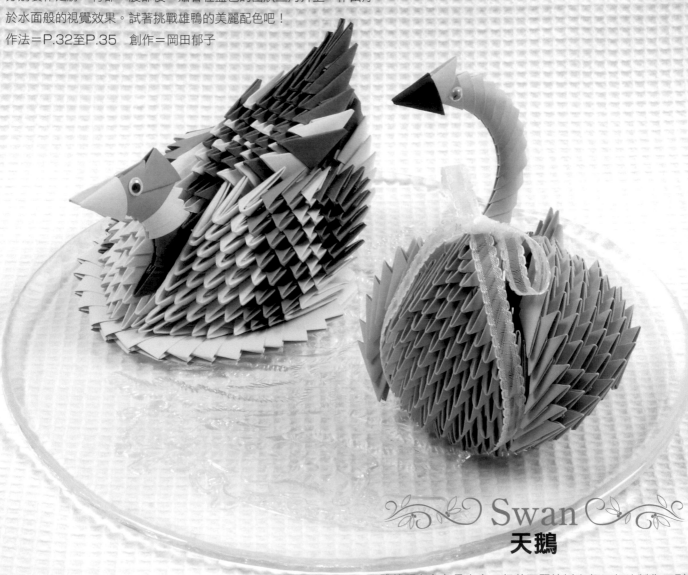

Swan
天鵝

雖然既有印象是白鳥，但若不堅持以白色三角片製作，則可呈現出水中鳥的氛圍。製作翅膀時，順著羽毛流向往後側套疊很重要唷！

作法＝P.29至P.31　創作＝岡田郁子

●記號的讀法●

▽＝正插　　　△＝反插

尖角朝外。　　　直角朝外。

口袋　　　　　口袋

胸部側

▽ ……………… 第14層（1片）

▽ ▽ ………… 第13層（2片）

▽ ▽ ▽ ……… 第12層（3片）

翅膀　▽ ▽ ▽ ▽ …… 第11層（4片）

▽ ▽ ▽ ▽ ▽ …… 第10層（5片）

▽ ▽ ▽ ▽ ▽ ▽ … 第9層（6片）

▽ ▽ ▽ ▽ ▽ ▽ ▽ … 第8層（7片）

▽ ▽ ▽ ▽ ▽ ▽ ▽ ▽ · 第7層（8片）

▽ ▽ ▽ ▽ ▽ ▽ ▽ … 第6層（7片）

▽ ▽ ▽ ▽ ▽ ▽ … 第5層（6片）

▽ ▽ ▽ ▽ ▽ … 第4層（5片）

▽ ▽ ▽ ▽ … 第3層（4片）

▽ ▽ ▽ … 第2層（3片）

▽ ▽ … 第1層（2片）

尾巴側

天鵝

●完成尺寸

　寬＝約12cm　高＝約16.5cm

【材料】※使用色紙。

用紙　4cm×7cm　水藍色　385張

　　　4cm×7cm　黑色　1張（鳥喙用）

　　　4cm×7cm　黃色　1張（鳥喙用）

活動眼睛　6mm　2個

緞帶13mm寬　40cm　1條

△▽＝水藍色

△ ＝黃色

▼ ＝黑色

構造圖

尾羽　▽

▽ ▽ ▽

▽ ▽ ▽

▽ ▽ ▽

▼ ▼ ▼ ▼ ▼ ▼ ▼ ▼ ▼ ▼

△△△△△△△△△△ ▽▽▽▽▽ ▽▽▽△△△△△△ ▽▽▽ … 第5層（30片）

▽▽▽▽▽▽▽▽▽▽▽▽▽▽▽▽▽▽▽▽▽▽▽▽▽▽▽▽▽▽ … 第4層（30片）

▽▽▽▽▽▽▽▽▽▽▽▽▽▽▽▽▽▽▽▽▽▽▽▽▽▽▽▽▽▽ … 第3層（30片）

▽▽▽▽▽▽▽▽▽▽▽▽▽▽▽▽▽▽▽▽▽▽▽▽▽▽▽▽▽▽ … 第2層（30片）

▽▽▽▽▽▽▽▽▽▽▽▽▽▽▽▽▽▽▽▽▽▽▽▽▽▽▽▽▽▽ … 第1層（30片）

△△△△△△△△△△△△△△△△△△△△△△△△△△△△△△ ……………… 底部

↑後中心　　　　　　　　↑前中心

└──── 將30片三角片連接成圈狀。 ────┘

連接頸部的位置 ↓

▽ ▽ …………………… 第14層（2片）

▽ ▽ ▽ ……………… 第13層（3片）

胸部　▽ ▽ ▽ ▽ …………… 第12層（4片）

▽ ▽ ▽ ▽ ▽ ………… 第11層（5片）

▽ ▽ ▽ ▽ ▽ ▽ ……… 第10層（6片）

▽ ▽ ▽ ▽ ▽ ▽ ▽ …… 第9層（7+1片）

▽ ▽ ▽ ▽ ▽ ▽ ▽ ▽ … 第8層（8+2片）

▽ ▽ ▽ ▽ ▽ ▽ ▽ ▽ ▽ … 第7層（9+3片）

▽ ▽ ▽ ▽ ▽ ▽ ▽ ▽ ▽ ▽ … 第6層（10+4片）

▼ 頸部

△

▽

▽

▽

▽

▽

▽

▽

▽

▽

▽

▽

▽

▽

△

連接15片三角片。

1

手持數片三角片，統一方向＆稍微保持間距地，在尖角處塗上少量白膠。

2

將三角片緊密地對齊貼合，並以曬衣夾固定。

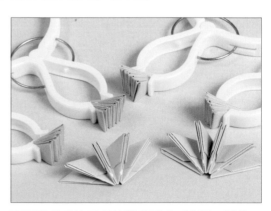

3　取5片三角片對齊貼合成1組，製作6組。（底部共30片）

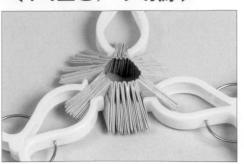

4 將成組的三角片對齊貼合成圓形，並將曬衣夾往攤開的中心位置移動，不要損壞已貼合的相鄰三角片。

5 完成圓形底部，並如盤子狀般地擴散開來。

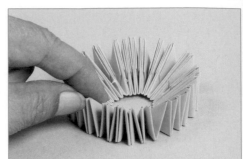

6 使口袋邊緊貼桌面，直角朝向外整齊排列。

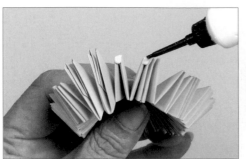

7 塗上少許白膠，將第1層的三角片以「正插」的方式，緊密地跨接&套合在相鄰的底部三角片上。

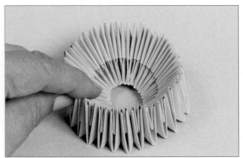

8 完成套疊第1層三角片一圈，使底部口袋邊朝下，以第1層三角片的尖角，緊貼桌面般地站立。

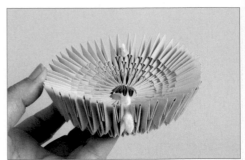

9 組裝至第4層之後，在前、後中心分別夾入毛根作出記號。

10 組裝胸部的三角片。

11 組裝至胸部的第14層。

12 自後中心位置開始組裝尾羽，在兩側以「反插」的方式各套上7片三角片。

13 組裝至尾羽的第9層之後，將尾羽反轉，再將胸部白內側調整成圓弧狀，並進行「黏合」。

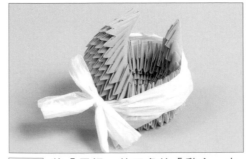

14 將「反插」的三角片「黏合」之後，以裁成帶狀的塑膠袋捲繞，加強固定。

15 開始製作翅膀。將3片三角片「正插」在2片三角片上。

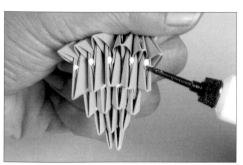

16 套上第3至4層的三角片之後，將每一層的輪廓線條對齊，再「黏合」固定。

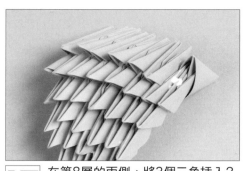

17 在第8層的兩側，將3個三角插入2片三角片的口袋中。

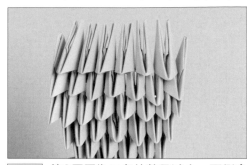

18 第9層因為三角片數量減少，兩側會各多出1個三角。

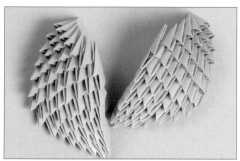

19 以相同的方法，組裝至第14層，調整出弧形線條，再「黏合」固定。作出左右翅膀共2片。

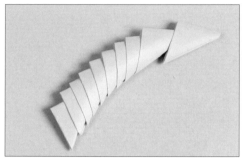

20 縱向套疊三角片，作為頸部。

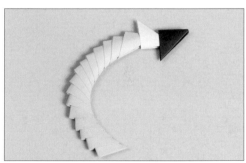

21 使尖角緊靠形成圓弧形＆「黏合」之後，以黃色和黑色的三角片作出頭部＆鳥喙。

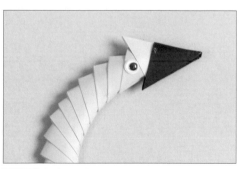

22 特別留意黃色的三角片應為反向套疊，並黏上活動眼睛。

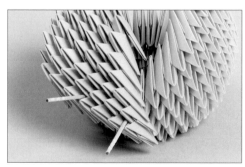

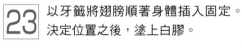

23 以牙籤將翅膀順著身體插入固定。決定位置之後，塗上白膠。

24 待白膠乾燥後，以鉗子剪斷突出的牙籤。

25 裝上頸部，調整整體外形，在翅膀前端＆尾羽等接合點位置塗上白膠。

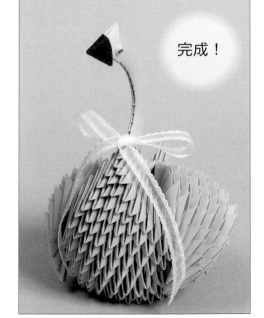

完成！

以緞帶打一個蝴蝶結加上裝飾。

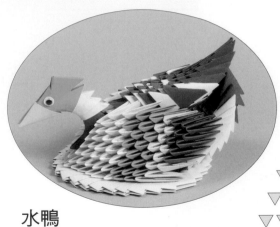

水鴨

●完成尺寸
寬＝約11cm　長＝約19cm

【材料】※使用高級紙。

用紙　3cm×5cm　1張（黃色・鳥喙用）
　　　5cm×9cm　32張（水藍色・底座）
　　　5cm×9cm　22張（黃色）
　　　5cm×9cm　38張（綠色）
　　　5cm×9cm　60張（深咖啡色）
　　　5cm×9cm　160張（米色）

活動眼睛　直徑8mm　2個

＊底座／作成約10cm×13cm

▽＝黃色
△▽＝綠色
▲▽＝深咖啡色
△▽＝米色
▽＝水藍色

翅膀

頸部插接處

前中心

腹部

…… 第13層（1片）
…… 第12層（2片）
…… 第11層（3片）
…… 第10層（4片）
…… 第9層（5片）
…… 第8層（6片）
…… 第7層（7片）
…… 第6層（8片）
…… 第5層（9片）
…… 第4層（8片）
…… 第3層（7片）
…… 第2層（6片）
…… 第1層（5片）

↑中心

構造圖

… 第15層（2片×2）
… 第14層（3片×2）
… 第13層（4片×2）
… 第12層（5片×2）
… 第11層（6片×2）
… 第10層（7片×2）
… 第9層（8片×2）
… 第8層（9片×2）
… 第7層（9片×2）
… 第6層（8片×2）
… 第5層（7片×2）
… 第4層（6片×2）
… 第3層（5片×2）
… 第2層（4片×2）
… 第1層（3片×2）
… 底部（5片）

背部

…… 第14層（1片）
…… 第13層（2片）
…… 第12層（3片）
…… 第11層（4片）
…… 第10層（5片）
…… 第9層（6片）
…… 第8層（5片）
…… 第7層（6片）
…… 第6層（5片）
…… 第5層（4片）
…… 第4層（3片）
…… 第3層（2片）
…… 第2層（1片）
…… 第1層（2片）

↑中心

頸部＆頭部

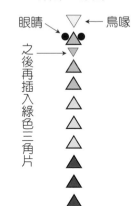

眼睛　←鳥喙
之後再插入綠色三角片

●記號的讀法●

▽＝正插　　△＝反插

尖角朝外。　直角朝外。

口袋　　口袋

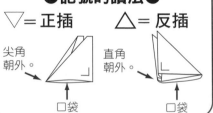

底座

底座／將32片三角片連接成圈狀。

32

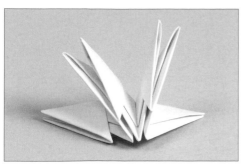

1 製作左翅膀。將第1層的3片三角片套在底部的3片三角片上，使底部右邊呈現多出一個三角的狀態。

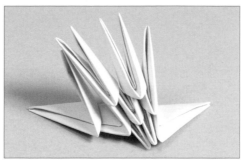

2 第2層也套上3片三角片。並注意在套疊左側三角片時，不套入內側口袋中。

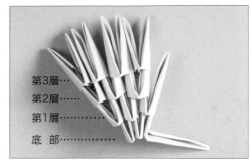

第3層…
第2層……
第1層…………
底　部……………

3 第3層套上4片三角片，且兩側三角片皆不套入內側口袋中。

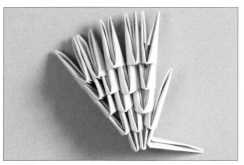

4 第4層套上5片三角片，且兩側三角片皆不套入內側口袋中。

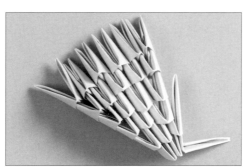

5 第5層套上6片三角片，且兩側三角片皆不套入內側口袋中。

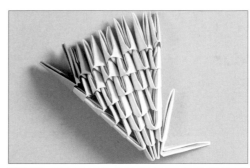

6 第6層加入2片綠色三角片進行配色，共套上7片三角片，且兩側三角片皆不套入內側口袋中。

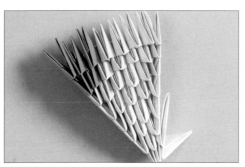

7 第7層加入3片綠色三角片進行配色，共套上8片三角片，且兩側三角片皆不套入內側口袋中。

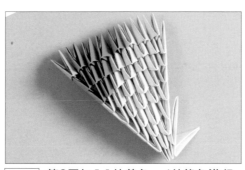

8 第8層加入1片黃色、4片綠色進行配色，共套上8片三角片，且兩側三角片皆不套入內側口袋中。

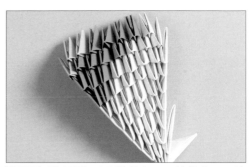

9 第9層加入2片黃色、4片綠色、1片米色三角片進行配色，共套上7片三角片。

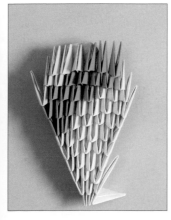

10 第10層加入3片黃色、3片綠色三角片進行配色，共套上6片三角片。

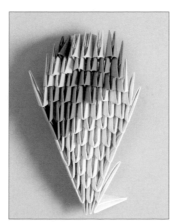

11 第11層加入1片深咖啡色、3片黃色、1片綠色三角片進行配色，共套上5片三角片。

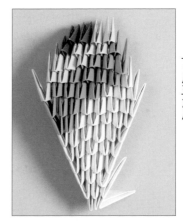

12 第12層加入2片深咖啡色、2片黃色三角片進行配色，共套上4片三角片。

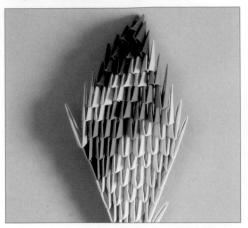

13 第13至15層套上深咖啡色三角片。

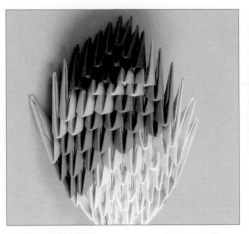

14 進行「黏合」，並一邊對齊各層的輪廓線條一邊調整形狀。

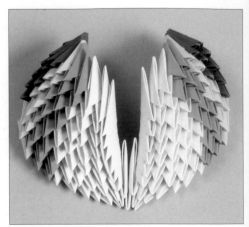

15 以2片底部右側片作成腳，並以對稱的形狀作出右翅膀。

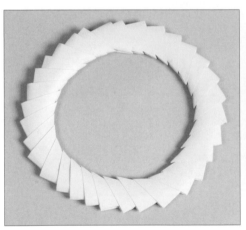

16 製作底座。將三角片縱向套疊，使尖角確實緊靠，再連接成圈狀。

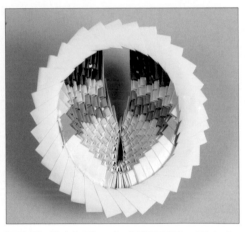

17 對合翅膀＆作成橢圓形後，再在底座＆翅膀的接合點塗入白膠，進行「黏合」。

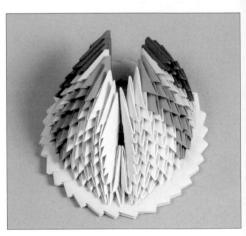

18 將翅膀放置在底座上。

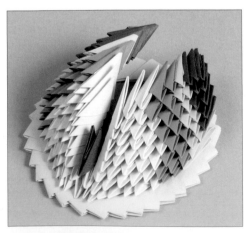

19 開始製作頸部。以「正插」的方式，將深咖啡色的三角片白翅膀的底部中心開始套疊。

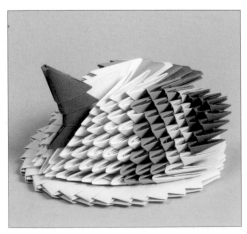

20 以「反插」的方式，將3片深咖啡色三角片套疊成頸部的形狀。

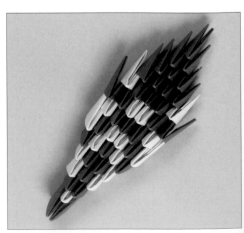

21 製作背部。一邊留意配色一邊組裝。

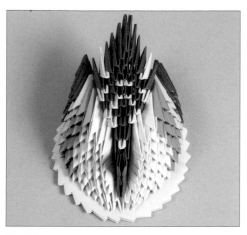

22 將第1層的背部三角片如靠在頸部上似地放置上去，再轉至尾羽方向「黏合」固定。

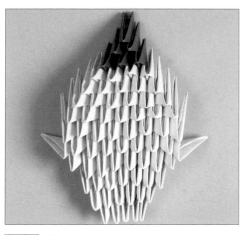

23 製作腹部。依構造圖指示套疊完成。

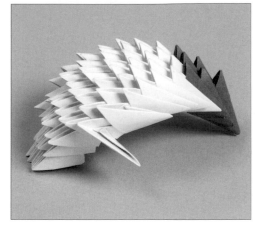

24 確實地作出圓弧狀，再「黏合」固定。

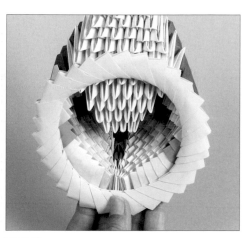

25 放置在底座上，並以略多的白膠黏合固定。

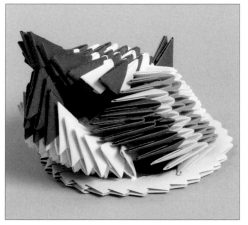

26 使腹部的尖端如順沿尾羽曲線般地調整形狀。

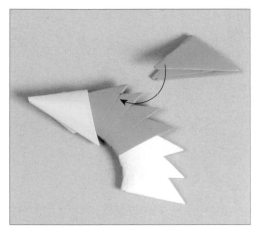

27 製作頭部。將3片米色、4片綠色三角片縱向套疊之後，套上一個反向的黃色三角片，再在頭部插入一片綠色三角片。

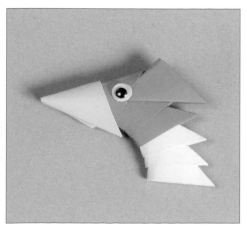

28 將綠色三角片插入頭部＆黏上活動眼睛，再套在頸部上。

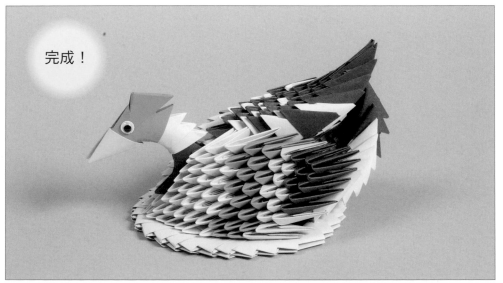

完成！

將頭部作得略大一些，更能強調出動物的可愛感。在此也將介紹簡單＆不易失敗的──分別製作頭部＆身體再接合的技巧。

Mouse
老鼠

忠實呈現實體的特色形象，作出可愛的動物造型吧！不僅可以使用老鼠的顏色製作，選用流行可愛的顏色變化創作也OK喔！

作法＝P.40至P.41　創作＝岡田郁子

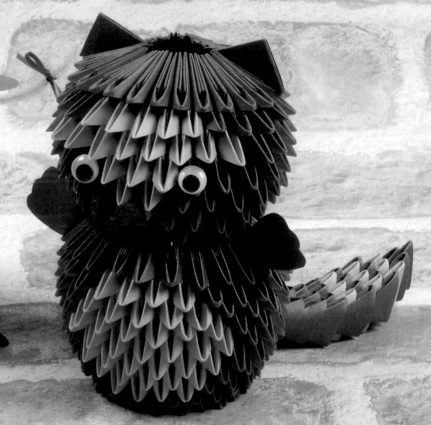

Raccoon dog
狸貓

狸也是帶有濃厚傳說故事色彩的動物，以其姿態為形象製作的作品很可愛吧！大大的尾巴＆眼睛四周的配色，都充分地表現出特色。

作法＝P.37至P.39　創作＝岡田郁子

狸貓

●完成尺寸
　　寬＝約10cm　高＝約17cm

【材料】※使用高級紙。

用紙　5cm×9cm　深咖啡色　445張
　　　5cm×9cm　淺咖啡色　65張
　　　5cm×9cm　深咖啡色　1張（手）
活動眼睛　直徑1cm　2個
鼻子　直徑1.5cm毛球（咖啡色）　1個

原寸紙型

手

構造圖

尾巴 ▼ ‥‥‥ 第11層（1片）
　　 ▼▼ ‥‥ 第10層（2片）
　　 ▼▼▼ ‥ 第9層（3片）
　　 ▼▼▼▼ 第8層（4片）
　　 ▼▼▼ ‥ 第7層（3片）
　　 ▼▼▼▼ 第6層（4片）
　　 ▼▼▼ ‥ 第5層（3片）
　　 ▼▼▼▼ 第4層（4片）
　　 ▼▼▼ ‥ 第3層（3片）
　　 ▼▼ ‥‥ 第2層（2片）
　　 ▼ ‥‥‥ 第1層（1片）

△ ▽ ＝淺咖啡色
▲ ▼ ＝深咖啡色

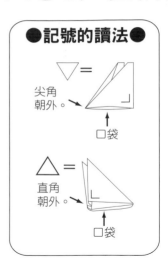

●記號的讀法●

▽＝ 尖角朝外。 口袋
△＝ 直角朝外。 口袋

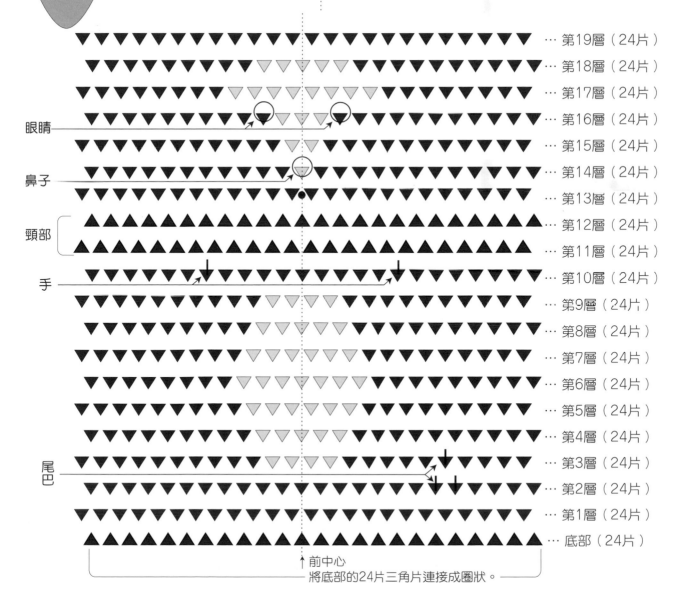

眼睛 … 第16層（24片）
鼻子 … 第14層（24片）
頸部 … 第11・12層（24片）
手 … 第10層（24片）
尾巴 … 第2・3層

… 第19層（24片）
… 第18層（24片）
… 第17層（24片）
… 第15層（24片）
… 第13層（24片）
… 第9層（24片）
… 第8層（24片）
… 第7層（24片）
… 第6層（24片）
… 第5層（24片）
… 第4層（24片）
… 第1層（24片）
… 底部（24片）

↑前中心
將底部的24片三角片連接成圈狀。

37

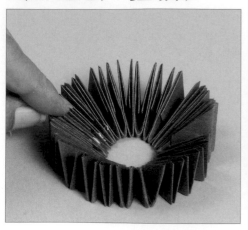

1　以24片三角片作成「圓形底部」（詳細作法見P.17）。

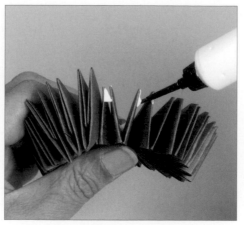

2　塗上少許白膠，將第1層的三角片以「正插」的方式，緊密地跨接&套合在相鄰的底部三角片上。

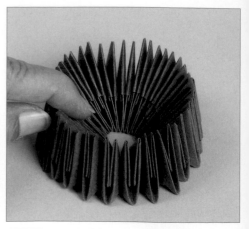

3　完成套疊第1層三角片一圈，使底部口袋邊朝下，以第1層三角片的尖角，緊貼桌面般地站立。

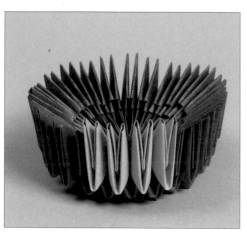

4　自第3層開始，在前中心位置一邊配色一邊套上三角片。

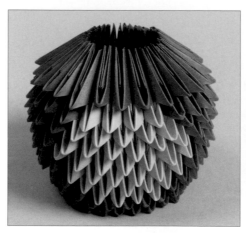

5　套疊至第10層。將作品自內側往外推，作出圓弧狀備用。

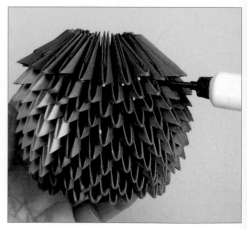

6　調整形狀，將白膠塗入三角片的接合點，再「黏合」固定。

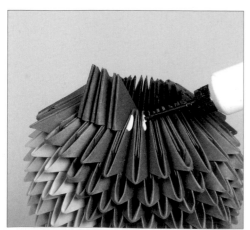

7　製作頸部。一邊塗上白膠一邊以「反插」的方式套上三角片。

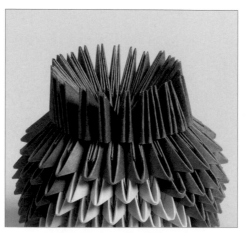

8　完成套疊頸部三角片第一圈。（使三角片的角度統一）

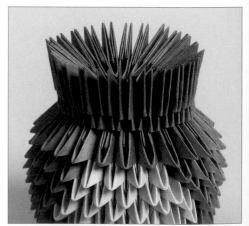

9　再套疊一層頸部三角片。一邊「黏合」，一邊以「反插」緊密地跨接&套合在相鄰的三角片上。

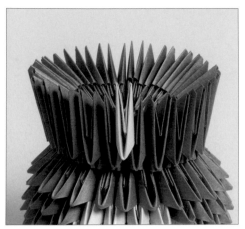

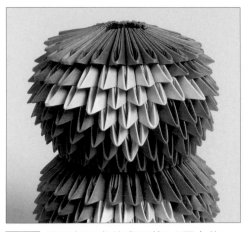

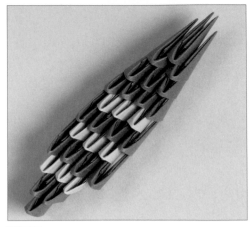

10 以「正插」的方式套疊頭部三角片。第13層需將三角片緊密地套至最底，第14層則在前中心處配置1片淺咖啡色三角片。

11 將頭部三角片套至第19層之後，調整形狀，再將白膠塗入三角片的接合點「黏合」固定。

12 製作尾巴。依配色指示，套疊十一層的三角片。

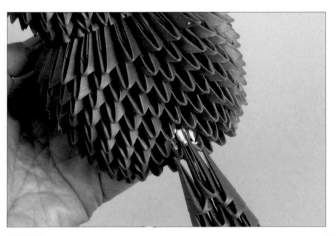

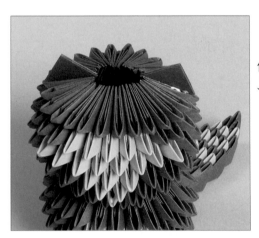

14 黏上耳朵。（三角片方向應為直角朝上，口袋邊朝向外側。）

13 在尾巴的黏合位置塗上白膠，插入尾巴的第10至11層三角片。

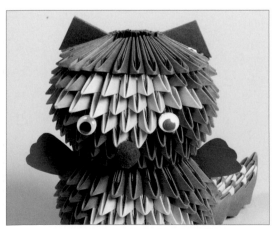

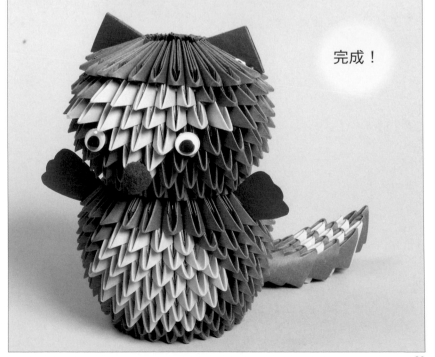

完成！

15 黏上活動眼睛＆毛球鼻子＆紙片雙手。

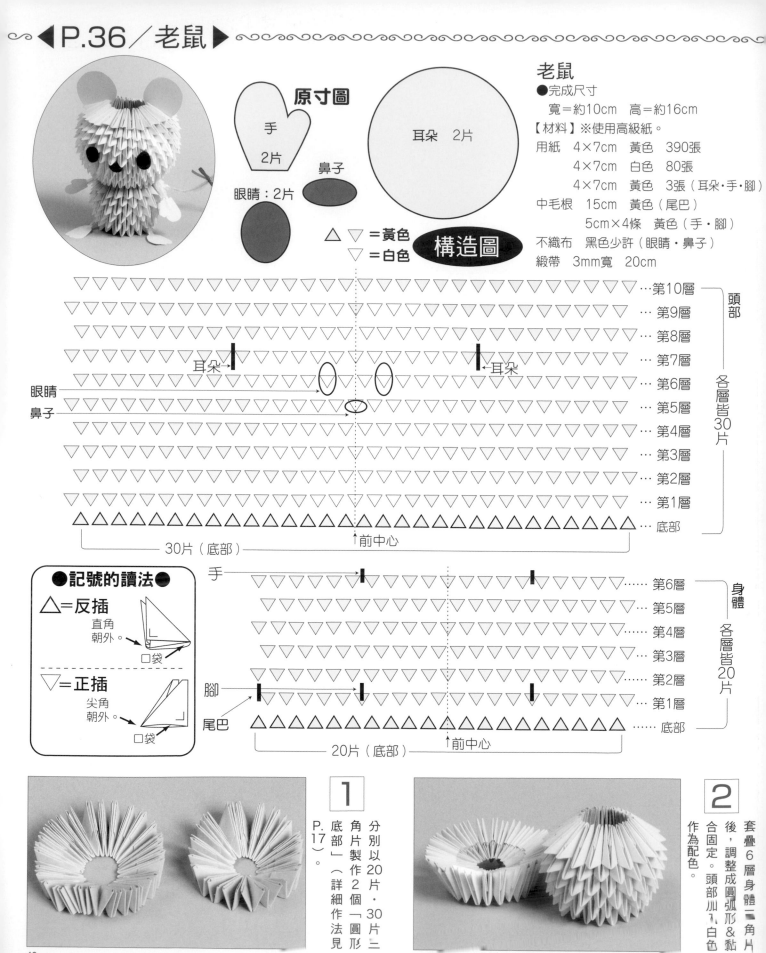

原寸圖

手
2片

耳朵　2片

眼睛：2片

鼻子

△ ▽ =黃色
　 ▽ =白色

構造圖

老鼠

●完成尺寸

　　寬＝約10cm　高＝約16cm

【材料】※使用高級紙。

用紙　4×7cm　黃色　390張

　　　4×7cm　白色　80張

　　　4×7cm　黃色　3張（耳朵・手・腳）

中毛根　15cm　黃色（尾巴）

　　　　5cm×4條　黃色（手・腳）

不織布　黑色少許（眼睛・鼻子）

緞帶　3mm寬　20cm

…第10層
… 第9層
… 第8層
… 第7層
耳朵←　　　　　　　　　　　　　→耳朵
眼睛　　　　　　　　　　　　　　… 第6層
鼻子　　　　　　　　　　　　　　… 第5層
… 第4層
… 第3層
… 第2層
… 第1層
… 底部

頭部
各層皆30片

├─ 30片（底部）─┤　↑前中心

●記號的讀法●

△=反插

直角
朝外。

口袋

▽=正插

尖角
朝外。

口袋

手→　　　　　　　　　　　……第6層
… 第5層
… 第4層
… 第3層
… 第2層
腳→　　　　　　　　　　　… 第1層
尾巴→　　　　　　　　　　…… 底部

身體
各層皆20片

├─ 20片（底部）─┤　↑前中心

1

P.17）。

分別以20片・30片二角片製作2個「圓形底部」（詳細作法見

2

套疊6層身體一角片後，調整成圓弧形＆黏合固定。頭部川入白色作為配色。

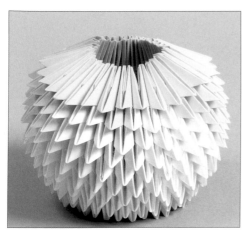

3 一邊留意頭部三角片的配色，一邊套疊至第10層，再調整成圓弧形&「黏合」固定。

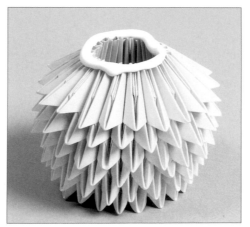

4 將身體塗上略多的白膠。

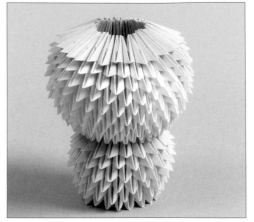

5 接合頭部&確實壓緊。（以書本等重物壓住也可以喔！）

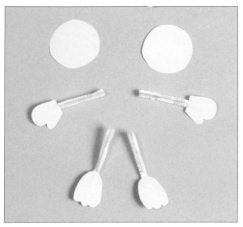

6 裁剪紙張，作出手、腳、耳朵，再將手&腳包夾毛根備用。

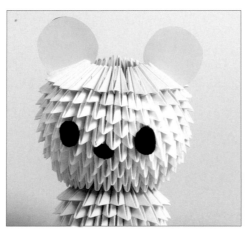

7 黏上不織布眼睛和鼻子，再夾入&黏貼耳朵。

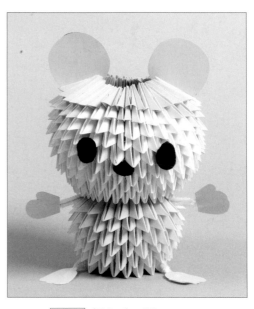

8 插入手&腳。

9 插入打上蝴蝶結的尾巴。

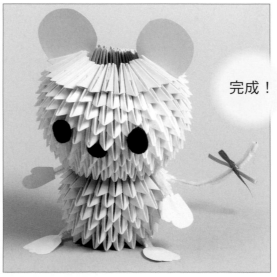

完成！

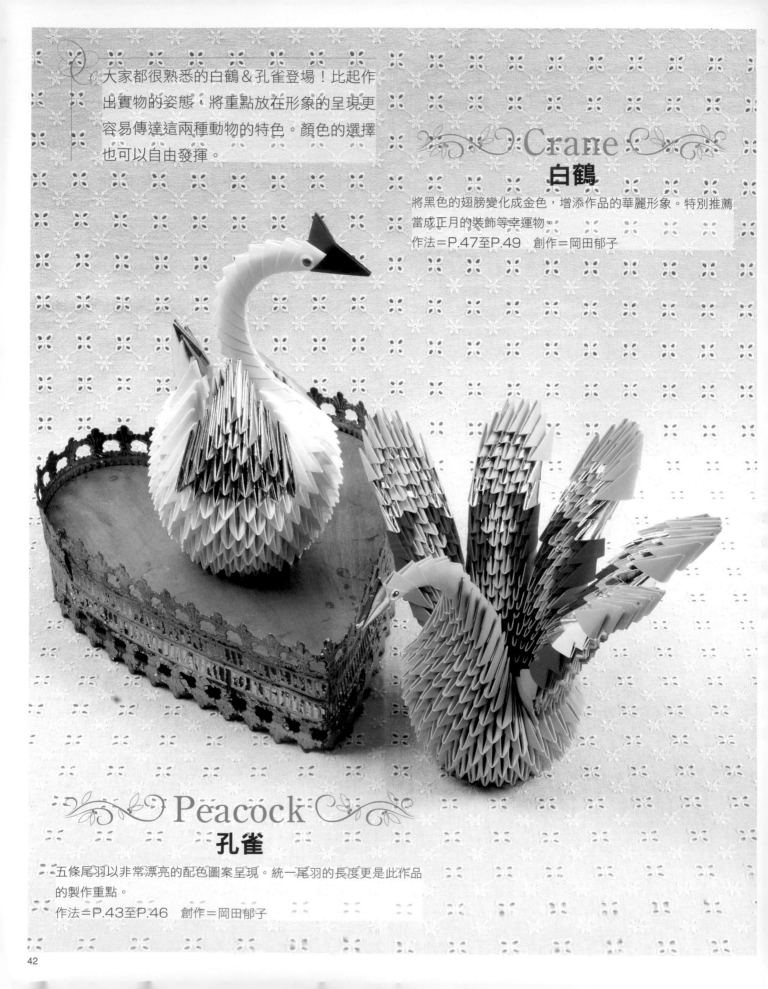

大家都很熟悉的白鶴＆孔雀登場！比起作出實物的姿態，將重點放在形象的呈現更容易傳達這兩種動物的特色。顏色的選擇也可以自由發揮。

Crane
白鶴

將黑色的翅膀變化成金色，增添作品的華麗形象。特別推薦當成正月的裝飾等幸運物。
作法＝P.47至P.49　創作＝岡田郁子

Peacock
孔雀

五條尾羽以非常漂亮的配色圖案呈現。統一尾羽的長度更是此作品的製作重點。
作法＝P.43至P.46　創作＝岡田郁子

孔雀

●完成尺寸　寬＝約29cm　高＝約18cm
【材料】※使用色紙。
用紙　4cm×7cm　綠色　124張
　　　4cm×7cm　金色　11張
　　　4cm×7cm　水藍色　358張
　　　4cm×7cm　淺綠色　65張
　　　4cm×7cm　銀色　60張
　　　4cm×7cm　紅色　70張
活動眼睛　直徑6mm　2個

▽ △ ＝水藍色
△ ＝金色
△ ＝綠色
△ ＝淺綠色
△ ＝銀色
▲ ＝紅色

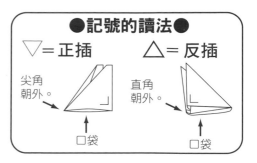

●記號的讀法●
▽＝正插　　△＝反插
尖角朝外。　　　直角朝外。
□袋　　　　　　□袋

構造圖

頭部

頸部
連接7片三角片

… 第25層（15片）
… 第24層（20片）
… 第23層（25片）
… 第22層（20片）
… 第21層（25片）
… 第20層（20片）
… 第19層（25片）
… 第18層（20片）
… 第17層（25片）
第16層（2片）………… 第16層（20片）
第15層（3片）………… 第15層（25片）
第14層（4片）………… 第14層（20片）
第13層（5片）………… 第13層（25片）
第12層（6片）………… 第12層（20片）
第11層（7片）………… 第11層（25片）
第10層（8片）………… 第10層（20片）
第9層（9片）……… 第9層（19片）
第8層（10片）… 第8層（18片）
第7層（11片）… 第7層（17片）
………… 第6層（30片）
………… 第5層（30片）
………… 第4層（30片）
………… 第3層（30片）
………… 第2層（30片）
………… 第1層（30片）
………… 底部（30片）

↑前中心　　　　　　↑後中心
將底部的30片三角片連接成圈狀。

1 手持數片三角片，統一方向＆稍微保持間距地，在尖角處塗上少量白膠。

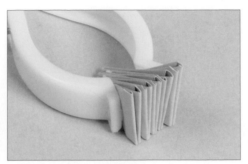

2 將三角片對齊壓緊貼合，以曬衣夾固定。

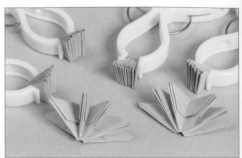

3 將5片三角片對齊貼合成一組，作出6組（底部共30片）。

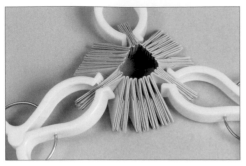

4 將成組的三角片貼合成圓形，並將曬衣夾往攤開的中心位置移動，注意不要損壞已貼合的相鄰三角片。

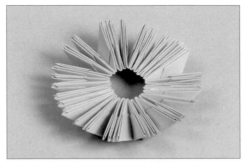

5 完成圓形底部，並如盤子狀般地擴散開來。

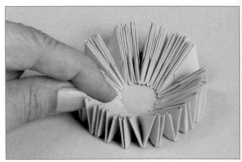

6 讓底部的口袋邊緊貼桌面，直角朝外地排列整齊。

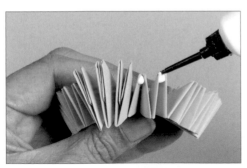

7 塗上少許白膠，將第1層的三角片以「正插」的方式，緊密地跨接＆套合在相鄰的底部三角片上。

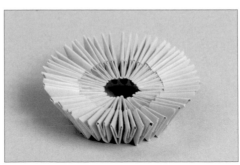

8 完成套疊第1層三角片一圈，並如盤子狀般地擴散開來。

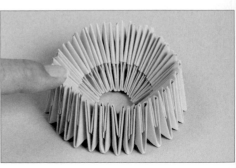

9 使底部口袋邊朝下，以第1層三角片的尖角，緊貼桌面般地站立。

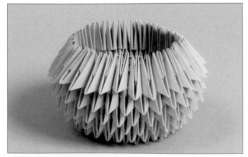

10 套疊至第6層。

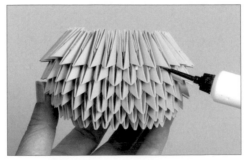

11 調整成圓弧狀，再將白膠塗入三角片的接合點，「黏合」固定。

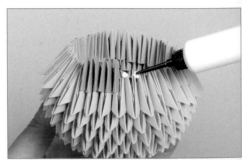

12 在第7層上製作翅膀。一邊塗上白膠一邊以「反插」的方式套上三角片，使三角片呈現站立的感覺。

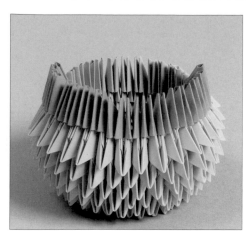

13 套上17片綠色三角片，在第7層製作翅膀。

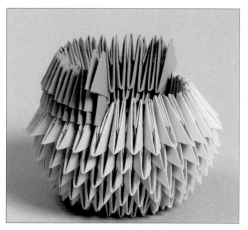

14 第8層以「反插」的方式套上18片綠色三角片，兩側三角片皆套入外側口袋中。

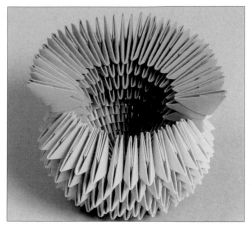

15 以相同方法處理兩側三角片，套疊至第10層。

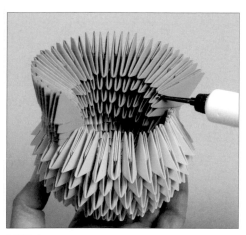

16 將三角片調整成不會過寬的形狀，並盡量從「正插」側「黏合」。

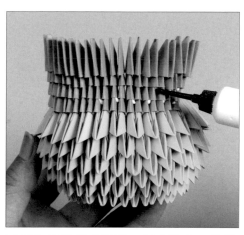

17 無法從「正插」側「黏合」的部分，再從背面側「黏合」。

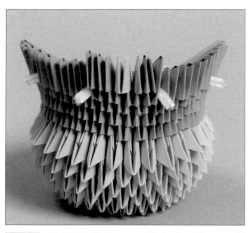

18 將20片綠色三角片分成5等分，從正中間的尾羽開始製作。將5片三角片套在4片三角片上，並將兩側三角片套入外側口袋中。

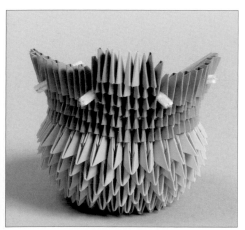

19 套上第12層的4片三角片之後，第11層兩側的三角將暫時空置。

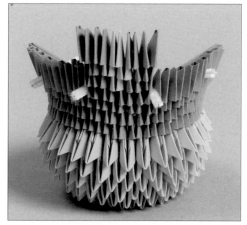

20 一邊留意配色，一邊套疊至第13層。兩邊的口袋套在第11層的三角上。

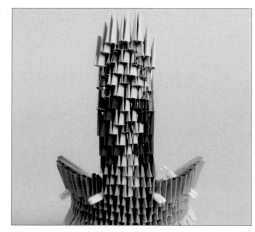

21 依構造圖仔細配色，完成正中間的翅膀組裝。

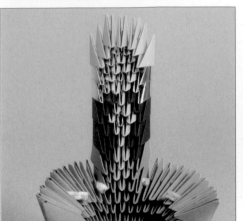

22 從正面檢視＆調整形狀之後，再「黏合」固定。

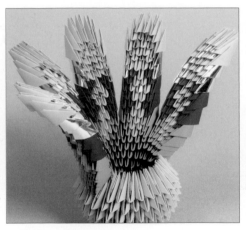

23 對照正中間的尾羽，以相同作法完成其餘尾羽之後，再開始製作胸部。

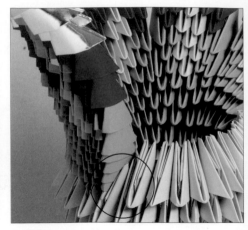

24 胸部的第7層與尾羽之間有1片三角片的「空隙」。

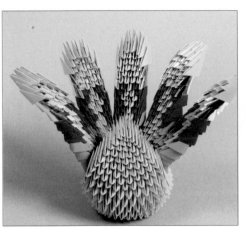

25 胸部組裝完成。作出圓弧狀之後，調整形狀，再「黏合」固定。

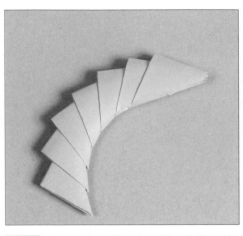

26 製作頸部。將三角片縱向套疊，並沿著尖角緊靠。

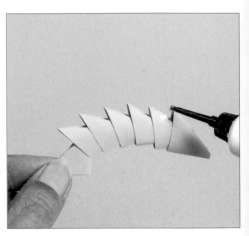

27 確認套疊的深度之後，反向彎曲＆塗上白膠。

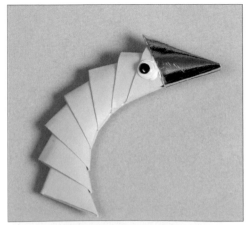

28 將頸部三角片再次沿著尖角緊靠，反向套疊金色三角片＆貼上活動眼睛。

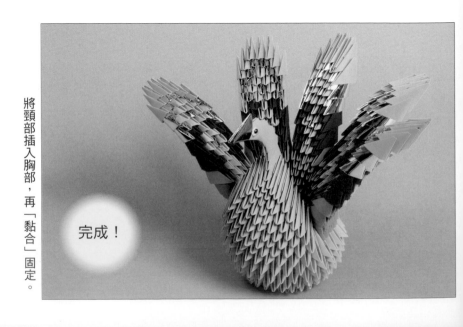

將頸部插入胸部，再「黏合」固定。

完成！

白鶴

●完成尺寸　寬＝約11cm　高＝約22cm

【材料】※使用高級紙。

用紙　5cm×9cm　320張（白色）
　　　5cm×9cm　59張（金色）
　　　5cm×9cm　1張（黑色）
　　　5cm×9cm　1張（紅色）

活動眼睛　直徑8mm　2個

▲＝黑色
▽＝金色
△▽＝白色
●＝紅色

●記號的讀法●

▽＝正插　　△＝反插

尖角朝外。　　直角朝外。

↑口袋　　　　↑口袋

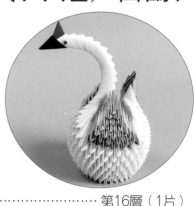

構造圖

頸部
▼
●←夾入
▽

（連接15片三角片）

頸部　胸部　翅膀　尾羽▽ ……………………………… 第16層（1片）
翅膀▽ ………… 第15層（4片）
………… 第14層（7片）
………… 第13層（12片）
………… 第12層（16片）
………… 第11層（20片）
………… 第10層（24片）
…第9層
……第8層
……第7層
……第6層　各層28片
……第5層
……第4層
……第3層
……第2層
……第1層
……底部

△△△△…將底部的28片三角片連接成圈狀。

↑前中心　　↑後中心

※第9層三角片共分成胸部（6片）・翅膀（7片）尾羽（8片）・翅膀（7片）。

1　手持數片三角片，統一方向＆稍微保持間距地，在尖角處塗上少量白膠。

2　將三角片壓緊對齊貼合，以曬衣夾固定。

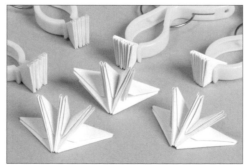

3　將4片三角片對齊貼合成1組，作出7組。（底部共28片）

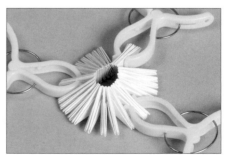

4　將成組的三角片相互對齊貼合成圓形。並將曬衣夾往三角片攤開的中心位置移動，注意不要損壞已貼合的相鄰三角片。

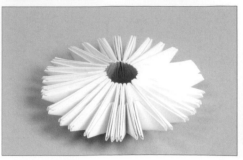

5 完成圓形底部，並如盤子狀般地擴散開來。

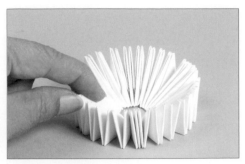

6 使底部的口袋邊緊貼桌面，直角朝外排列整齊。

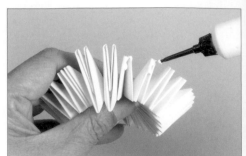

7 塗上少許白膠，將第1層的三角片以「正插」的方式，緊密地跨接＆套合在相鄰的底部三角片上。

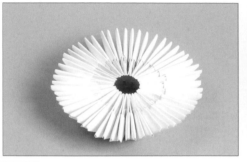

8 完成套疊第1層三角片一圈，並如盤子狀般地擴散開來。

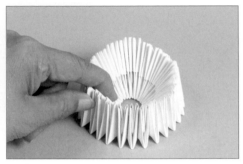

9 使底部口袋邊朝下，以第1層三角片的尖角，緊貼桌面般地站立。

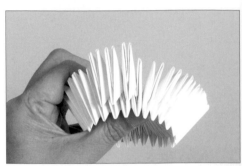

10 開始套疊第2層的三角片。作出內側直角5mm、外側尖角1cm左右的落差，再「黏合」固定。

11 第3層至8層暫不「黏合」地套疊三角片，待調整成圓弧形之後，再「黏合」固定。

12 在第9層的前中心位置套上6片白色三角片（作為胸部）。

13 在右邊套上7片金色三角片（作為翅膀）。

14 左邊也套上7片金色三角片（作為翅膀）。

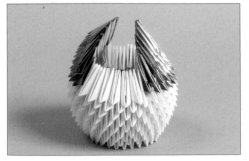

15 以金色三角片組裝兩側的翅膀。

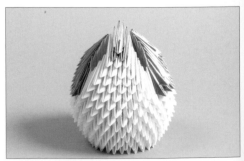

16 以剩餘的三角片在後側組裝尾羽，並在末端套疊金色三角片。

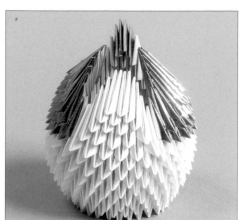

17 以白色三角片在前側組裝胸部。

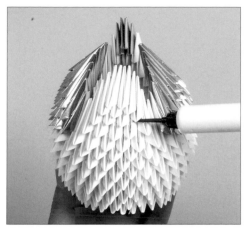

18 將胸部＆兩側翅膀各別往內側作出圓弧狀，再「黏合」固定。

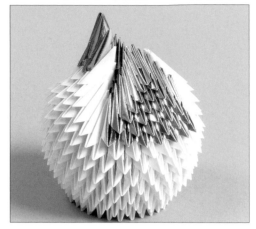

19 僅將尾巴的尖端部分反向調整。

20 製作頸部。縱向套疊三角片，並沿著尖角緊靠。

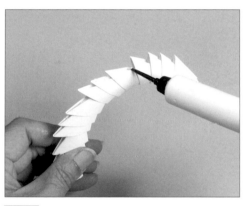

21 確認三角片套疊的深度之後，反向彎曲＆塗上白膠。

22 沿著尖角緊靠＆作出圓弧狀，頸部完成。

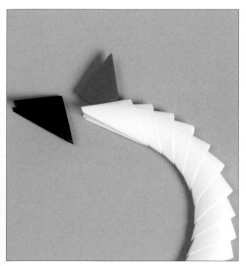

23 將紅色三角片的三角夾入邊端的三角片中，再將黑色三角片依頸部相同方向套疊。

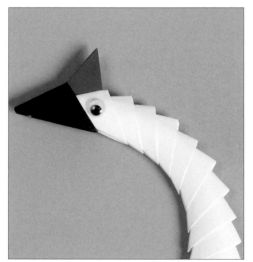

24 「黏合」固定之後，黏上活動眼睛。

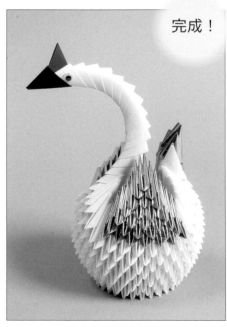

完成！

將頸部插入胸部接合處，再「黏合」固定。

三角片不限於只能直接使用三角形，也可以攤開＆收摺。試著運用不同的巧思，就能創作出更豐富多變的作品。

Lion
獅子

發揮巧思，以三角片表現出獅子的鬃毛。仰望的姿態也很雄壯威武唷！
作法＝P.51至P.53　創作＝岡田郁子

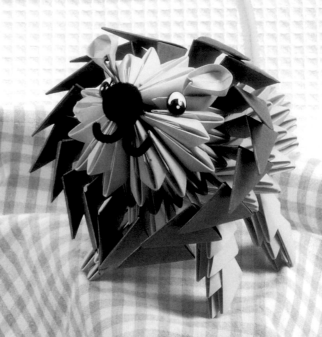

Panda
貓熊

坐姿超卡哇伊的熊貓，不管在什麼年代都很受歡迎。往前垂下的手臂，使用了以牙籤黏合的新技巧。
作法＝P.54至P.56　創作＝岡田郁子

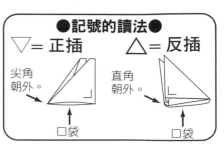

孔雀

● 完成尺寸　寬＝約11cm　長＝約14cm　臉寬＝約9cm

【材料】※使用高級紙。

用紙　4cm×7cm　黃色　　　261張

　　　5cm×9cm　深咖啡色　18張

人偶眼睛　2個

毛球（黑色）直徑1.5cm　1個

中毛根（深咖啡色）3cm‧（黃色）12cm

細毛根（黑色）5cm

●記號的讀法●

▽＝正插　　△＝反插

尖角朝外。　　直角朝外。

□袋　　□袋

△ ▽ ＝黃色

構造圖

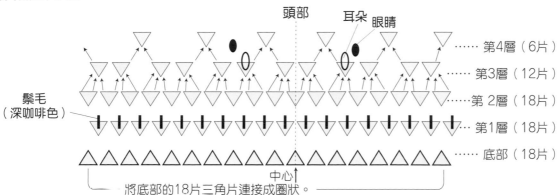

頭部　　耳朵　眼睛

鬃毛（深咖啡色）

…… 第4層（6片）

…… 第3層（12片）

…… 第2層（18片）

… 第1層（18片）

…… 底部（18片）

中心↑

將底部的18片三角片連接成圈狀。

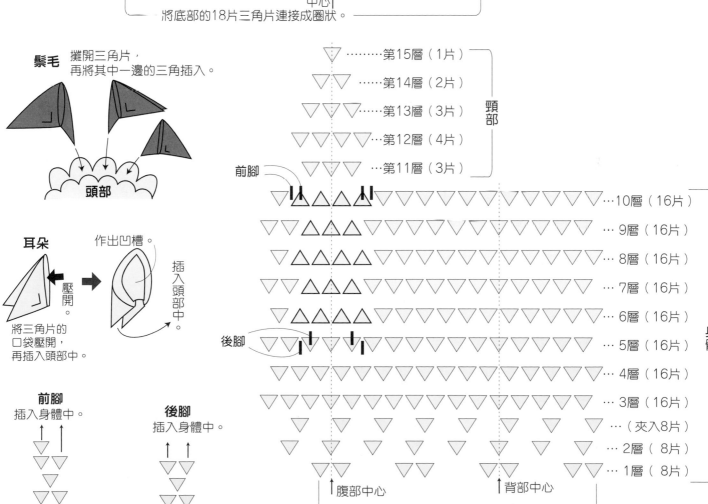

鬃毛

攤開三角片，再將其中一邊的三角插入。

頭部

▽ ……… 第15層（1片）

第14層（2片）

第13層（3片） 頸部

第12層（4片）

…… 第11層（3片）

耳朵

作出凹槽。

插入頭部中。

將三角片的口袋壓開，再插入頭部中。

前腳

…10層（16片）

… 9層（16片）

… 8層（16片）

… 7層（16片）

… 6層（16片）

後腳 … 5層（16片）

… 4層（16片） 身體

… 3層（16片）

…（夾入8片）

… 2層（8片）

… 1層（8片）

前腳

插入身體中。

後腳

插入身體中。

腹部中心　　背部中心

（左右對稱製作2隻）　（左右對稱製作2隻）

一邊將第2層的三角片套在第1層的三角片上，

一邊作出圈狀。

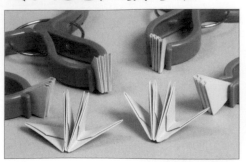

1 將三角片的尖角塗上白膠，再將3片三角片對齊貼合成組，共製作6組。

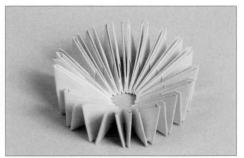

2 以18片三角片作成「圓形底部」（詳細作法見P.17）。

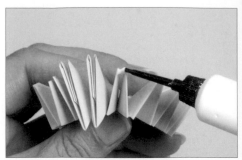

3 塗上少許白膠，將第1層的三角片以「正插」的方式，緊密地跨接＆套合在相鄰的底部三角片上。

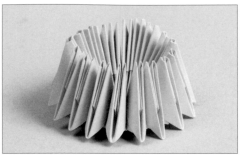

4 使底部口袋邊朝下，以第1層三角片的尖角，緊貼桌面般地站立。

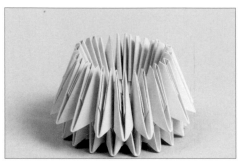

5 套上第2層的18片三角片。

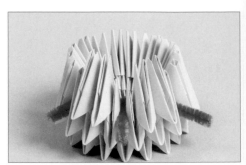

6 第3層減少三角片。以3片為一組，分成六等分＆作出記號，再各自套上2片第3層的三角片。

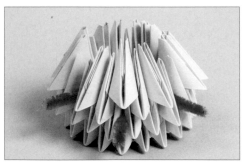

7 第4層再次減少三角片。在分成六等分的記號上，依構造圖指示套疊三角片。

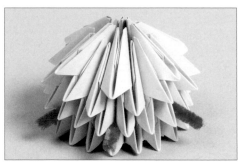

8 第4層套上6片三角片之後，往中心靠攏再「黏合」固定。

9 插入鬃毛。攤開深咖啡色三角片，將其中一邊的三角插入第1層三角片的尖角中。

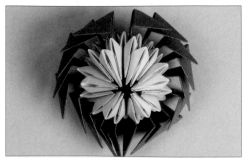

10 自頭頂開始左右對稱地插入，並使另一邊的三角往下延伸。

11 如圖所示彎曲5cm的細毛根，作出嘴巴。

12 壓開三角片的口袋，作出耳朵。

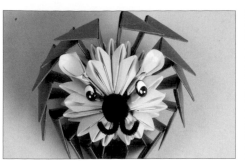

13 黏上毛根嘴巴＆毛球鼻子，插入人偶眼睛＆耳朵，作出臉部。

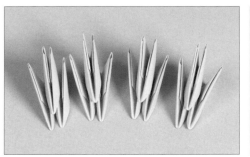

14 製作身體。以1片三角片套接2片三角片作為1組，共製作4組。

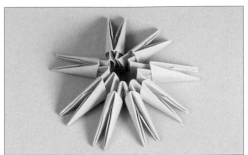

15 使其相鄰對齊，套上三角片，連接成一個圈狀（將8片三角片套疊在8片三角片上）。

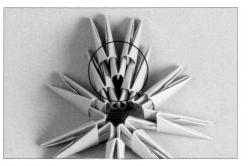

16 第3層要套上16片三角片，因此先在第2層三角片的間隔處，夾入1片三角片再進行組裝。

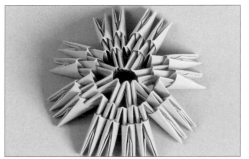

17 套上16片第3層三角片。

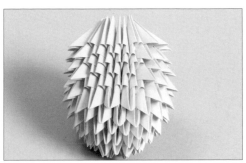

18 自第4層開始進行筒狀套疊。第6層則需以「反插」的方式套疊。

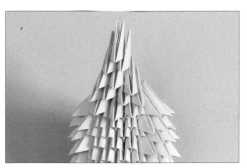

19 自第11層開始組裝頸部。

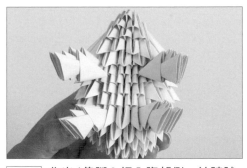

20 作出4隻腳＆插入腹部側，並請試著使其站立確認整體平衡。

21 製作尾巴。在中毛根的前端塗上白膠＆搓緊之後，在變得細長處套上對摺的深咖啡色毛根。

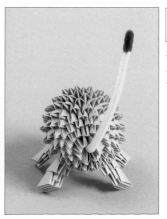

22 在身體的第1層三角片中心處插入尾巴。

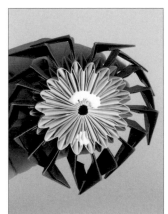

23 將頭的底部塗上大量白膠。下方是插入頸部前端的位置，上方則是黏接背部的位置。

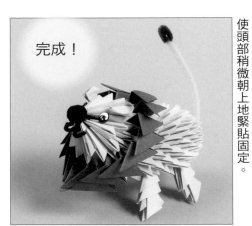

完成！

使頭部稍微朝上地緊貼固定。

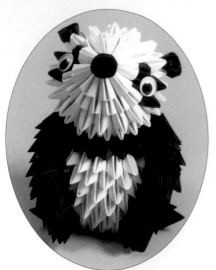

貓熊　●完成尺寸
　　　寬＝約10cm　高＝約14cm
【材料】※使用色紙。
用紙　4cm×7cm　白色　227張
　　　4cm×7cm　黑色　151張
　　　5cm×9cm　黑色　2張（耳朵用）
活動眼睛　直徑1.2cm　2個
毛球　直徑15mm　1個

▽▽▽▽……第13層（4片）
▽▽▽▽▽…第12層（5片）
▽▽▽▽…第11層（4片）
▼▼▼▼▼…第10層（5片）
▼▼▼▼▼▼…第9層（6片）

頸部

手

▲▲▲▲▼▼▼▼▼▼▼▼▼▼▼▼▼▲▲▲…第8層（20片）
▽▽▽▽▽▽▽▽▽▽▽▽▽▽▽▽▽▽▽▽…第7層（20片）
▽▽▽▽▽▽▽▽▽▽▽▽▽▽▽▽▽▽▽▽…第6層（20片）
▽▽▽▽▽▽▽▽▽▽▽▽▽▽▽▽▽▽▽▽…第5層（20片）
▼▼▼▼▼▼▼▼▼▼▼▼▼▼▼▼▼▼▼▼…第4層（20片）
▼▼▼▼▼▼▼▼▼▼▼▼▼▼▼▼▼▼▼▼…第3層（20片）
▼▼▼▼▼▼▼▼▼▼▼▼▼▼▼▼▼▼▼▼…第2層（20片）
▼▼▼▼▼▼▼▼▼▼▼▼▼▼▼▼▼▼▼▼…第1層（20片）
△△△△△△△△△△△△△△△△△△△△…底部（20片）

身體

腳

↑後中心　　↑前中心

將底部的20片三角片連接成圈狀。

構造圖

▲▼＝黑色
△▽＝白色

●記號的讀法●
▽＝正插　　△＝反插

尖角朝外。　　　　　　直角朝外。

口袋　　　　　　　　　口袋

腳

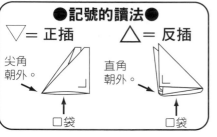

手

▼▼▼…第11層（3片）
▼▼…第10層（2片）
▼▼▼…第9層（3片）
▼▼…第8層（2片）
▼▼▼…第7層（3片）
▼▼…第6層（2片）
▼▼▼…第5層（3片）
▼▼…第4層（2片）
▼▼▼…第3層（3片）
▼▼…第2層（2片）
▼▼▼…第1層（3片）

耳朵
作出凹槽。

壓開。

插入頭部。

壓開三角片的口袋，
插入頭部中。

將頸部插入
頭部中心的孔洞，
再黏合固定。

手

牙籤

足

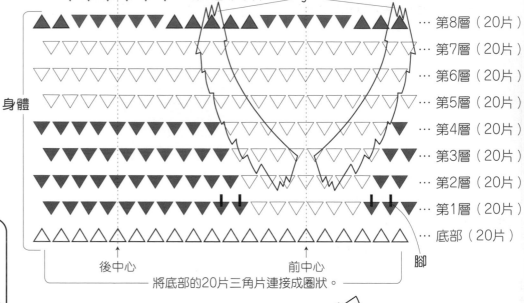

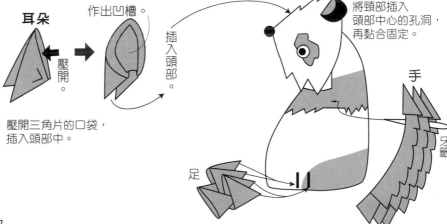

頭部

眼睛

△　△　△　△　▲　▲　△　△……第5層（8片）
△△△△△△▲▲△△△△△△▲△…第4層（16片）
▽▽▽▽▽▽▼▼▽▽▽▽▽▽▼▼▽▽…第3層（16片）
△△△△△△△△△△△△△△△△△△△△△△△△…第2層（24片）
▽▽▽▽▽▽▽▽▽▽▽▽▽▽▽▽▽▽▽▽▽▽▽▽…第1層（24片）
△△△△△△△△△△△△△△△△△△△△△△△△…底部（24片）

↑前中心　　耳朵

將底部的24片三角片連接成圈狀。

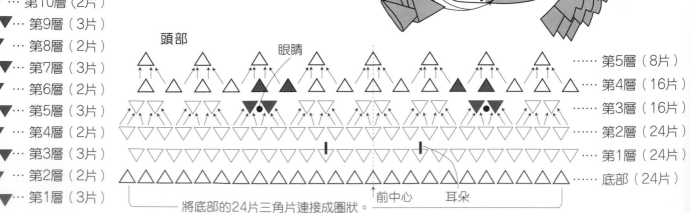

1 手持數片三角片，統一方向＆稍微保持間距地，在尖角處塗上少量白膠。

2 將三角片緊密地對齊貼合，並以曬衣夾固定。

3 將4片三角片對齊貼合成組，作出6組。（底部共24片）

4 將成組的三角片貼合成圓形，並將曬衣夾往攤開的中心位置移動，注意不要損壞已貼合的相鄰三角片。

5 完成圓形底部。口袋邊緊貼桌面，直角朝外地排列整齊。

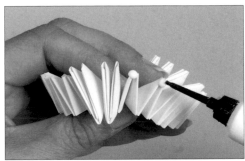

6 塗上少許白膠，將第1層的三角片以「正插」的方式，緊密地跨接＆套合在相鄰的底部三角片上。

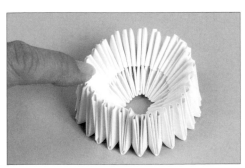

7 完成套疊第1層三角片一圈，保持底部的口袋朝下，並以第1層三角片的尖角緊貼桌面站立。

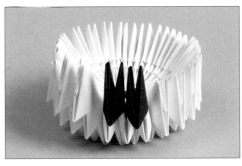

8 第2層套疊白色三角片一圈。第3層則減少片數，將第2層以3片為一組，分八等分＆套上2片黑色。

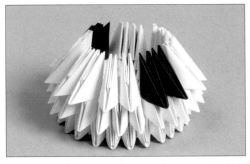

9 將第2層的3個三角套入一片第3層三角片的口袋中，完成以黑色配色＆套疊16片三角片一圈的第3層。

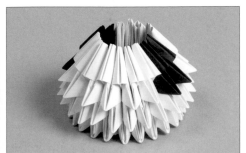

10 第4層以「反插」的方式套疊16片三角片。

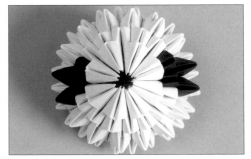

11 第5層將各2片三角片的三角套入口袋中，以「反插」的方式套疊8片三角片。

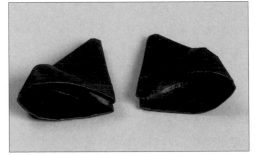

12 壓開略大的三角片口袋，作出耳朵。

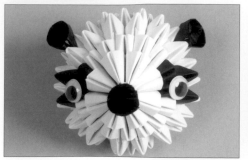

13 黏上活動眼睛、毛球的鼻子,插入耳朵。

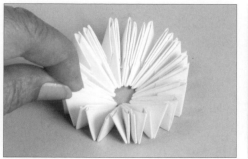

14 製作身體。以20片三角片製作「圓形底座」。(詳細作法見P.55)

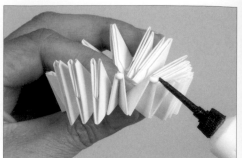

15 塗上少許白膠,將第1層的三角片以「正插」的方式,緊密地跨接&套合在相鄰的底部三角片上。

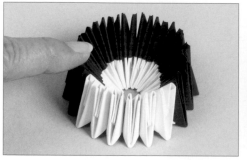

16 以6片白色三角片&14片黑色三角片套疊第1層。

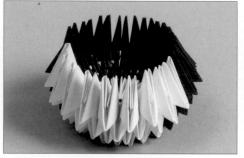

17 一邊留意配色一邊套疊至第4層。

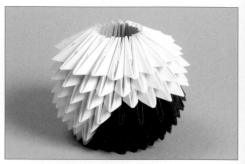

18 套疊至第7層之後,調整成圓弧形,再「黏合」固定。

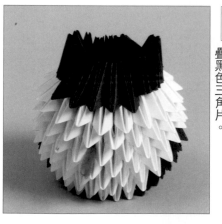

19 確認前中心的位置,分別以「正插」、「反插」的方式套疊黑色三角片。

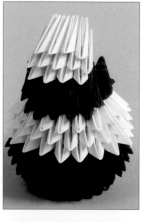

20 確認後中心位置,繼續套疊頸部的三角片。

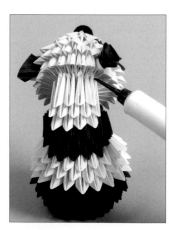

21 將頸部的最後一層三角片插入頭的底部,並塗上白膠固定。

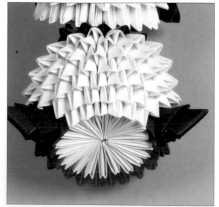

22 將三角插入腳的黏合位置,作出腳(見圖示)。

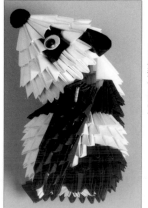

23 作出手臂之後,以牙籤固定於身體上。決定位置之後,塗入白膠黏合固定。

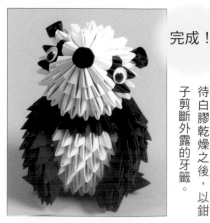

完成!

待白膠乾燥之後,以鉗子剪斷外露的牙籤。

※作法參照P.60・P.61。

洋裝人偶C

●完成尺寸
　寬＝約13cm　高＝約20cm

【材料】※使用摺紙。

用紙　5cm×9cm　白色　　78張
　　　5cm×9cm　粉紅色　327張
頭部　娃娃頭　直徑27mm　1個
中毛根／白色　約9cm×2條（手臂）
娃娃頭髮・人造花・緞帶　少許
圓筷／1根・蕾絲紙
※剪下蕾絲紙的花樣，
　黏貼裝飾於胸部位置＆裙子上。

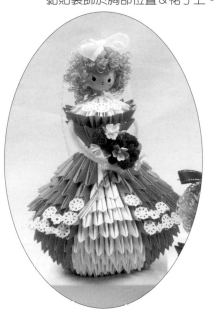

●記號的讀法●

▽＝正插　△＝反插

尖角朝外。　直角朝外。

□袋　□袋

△ ＝白色
▼ ＝粉紅色

構造圖

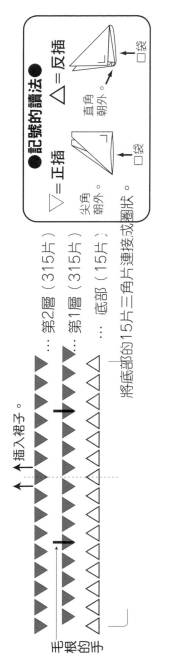

上半身（完成組裝之後，反向組裝在裙子上。）

↑插入裙子。

…第2層（315片）
…第1層（315片）
…底部（15片）

毛根的手

將底部的15片三角片連接成圈狀。

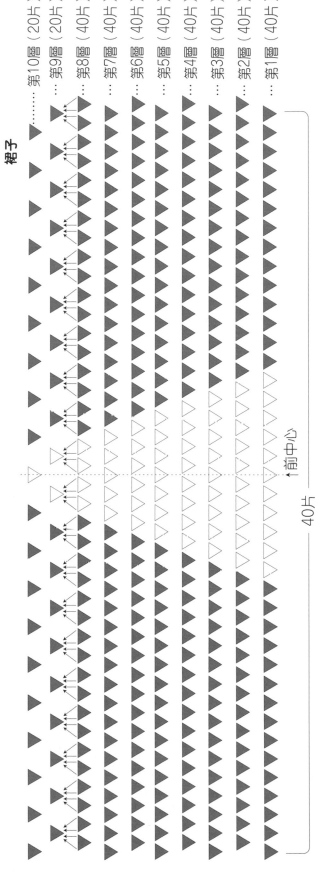

裙子

第10層（20片）
第9層（20片）
第8層（40片）
第7層（40片）
第6層（40片）
第5層（40片）
第4層（40片）
第3層（40片）
第2層（40片）
第1層（40片）

↑前中心

40片

即便是圓形結構的作品，也有無底部的
作法。三角片數量較多時，運用「橫向
連接組裝」的技巧，更容易操作 。

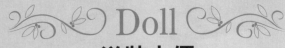

Doll
洋裝人偶

為了呈現蓬蓬裙的感覺，不作底部，改為以組裝作出圓
弧形的方法。請試著改變顏色＆圖案，隨個人喜好作出
專屬於你的人偶娃娃。

作法＝P.57・P.59至P.62　創作＝岡田郁子

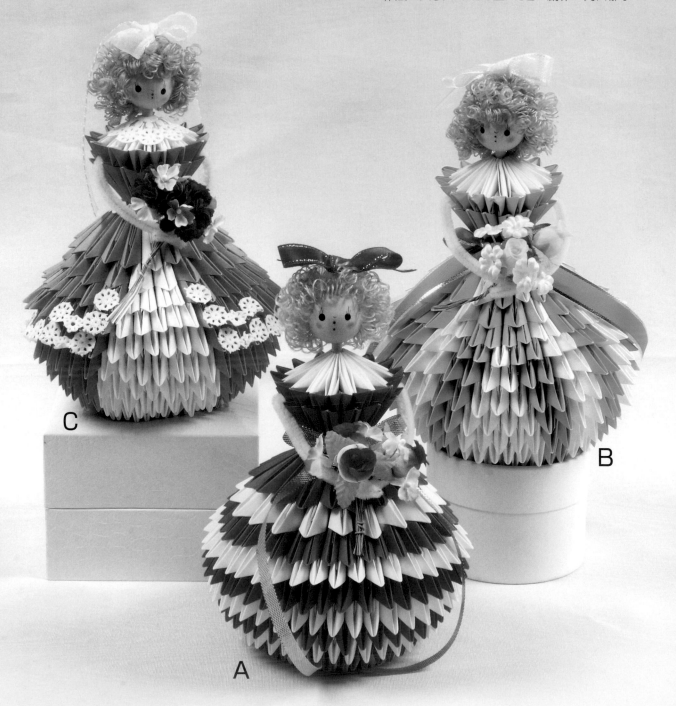

C

B

A

58

洋裝人偶A／橫條紋

●完成尺寸
　寬＝約13cm　高＝約20cm

【材料】※使用摺紙。

用紙　5cm×9cm　白色　195張
　　　5cm×9cm　紅色　210張
頭／娃娃頭　直徑27mm　1個
中毛根／白色　約9cm×2條（手臂）
娃娃頭髮・人造花・緞帶　少許
圓筷／1根

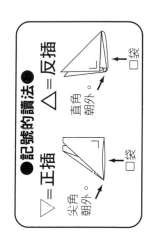

●記號的讀法●

□袋←

直角
朝外。

□袋←

尖角
朝外。

▽＝正插　△＝反插

▽△＝白色　▶▲＝紅色

構造圖

上半身（完成組裝之後，反向組裝在裙子上。）

↑插入裙子。

…第2層（15片）

…第1層（15片）

…底部（15片）

將底部的15片三角片連接成圈狀。

毛根的手臂

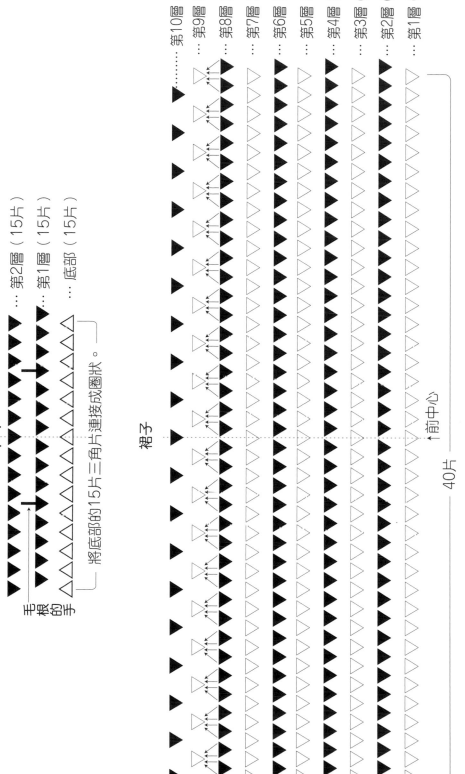

第10層（20片）……
第9層（20片）…
第8層（40片）…
第7層（40片）…
第6層（40片）…
第5層（40片）…
第4層（40片）…
第3層（40片）…
第2層（40片）…
第1層（40片）…

裙子

↑前中心

40片

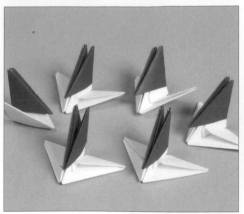

1 將第2層的1片紅色三角片套在第1層的2片白色三角片上,作出直角處5mm、尖角處1cm左右的落差,再「黏合」固定。共作20組。

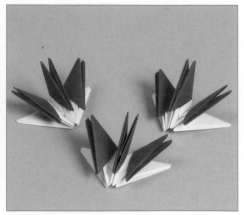

2 將步驟1作出的2組三角片對齊,套上1片第2層三角片(紅色),再「黏合」固定。

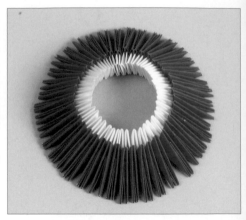

3 重複操作步驟1、2,作出第1層40片三角片、第2層40片三角片的圈狀。

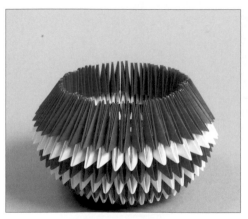

4 依白色、紅色、白色的順序,一邊作出落差至第7層之後,第8層讓尖角稍微突出,一邊套疊三角片一邊「黏合」。

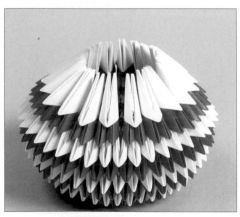

5 第9層減少三角片,將1片三角片套疊在2片三角片上,使尖角稍微突出,再「黏合」固定。

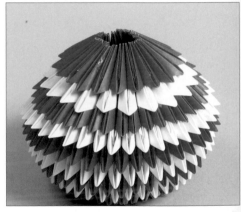

6 第10層也套上20片三角片,保持尖角稍微突出,一邊套疊三角片一邊「黏合」。

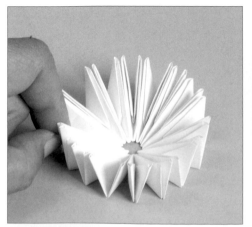

7 製作身體。以15片三角片作出圓形底部。(詳細作法見P.55)

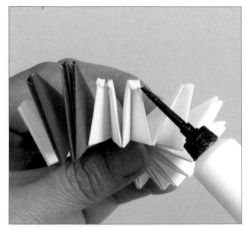

8 塗上少許白膠,將第1層的三角片以「正插」的方式,緊密地跨接&套合在相鄰的底部三角片上。

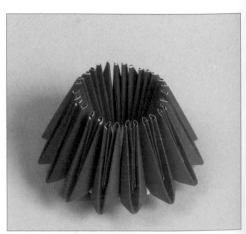

9 使底部口袋邊朝下,以第1層三角片的尖角,緊貼桌面般地站立。

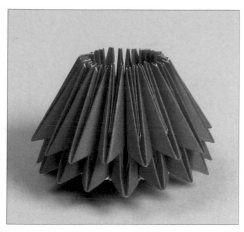

10 第2層也一邊「黏合」一邊套疊三角片。

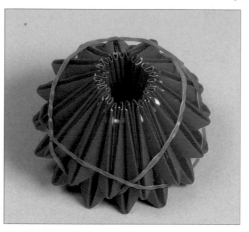

11 在三角片之間的間隔中塗入白膠，收攏＆調整形狀，再以橡皮筋固定後靜置乾燥。

12 製作頭部。準備娃娃頭＆圓筷，並將娃娃頭髮剪成3至4cm備用。

13 將圓筷插入娃娃頭中，在頭部後側塗上白膠。

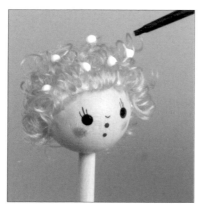

14 將3至4cm的娃娃頭髮鋪滿頭部黏上之後，再塗上一點一點的白膠，繼續黏貼頭髮。

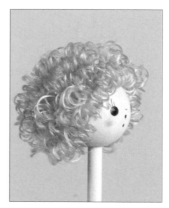

15 重複操作3至4次相同作法，完成個人喜好分量的髮型。

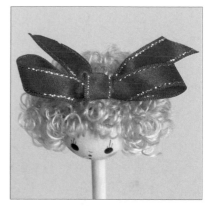

16 在頭上黏上打成小蝴蝶結的緞帶。

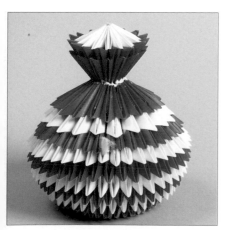

17 決定前中心位置之後，將身體部件放在裙子部件上。（塗上略多的白膠，靜置至乾燥。）

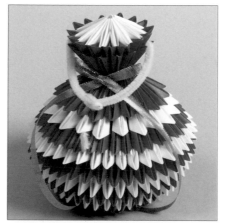

18 插入毛根手臂＆將前端交叉彎摺，並以緞帶在腰部打一個蝴蝶結。

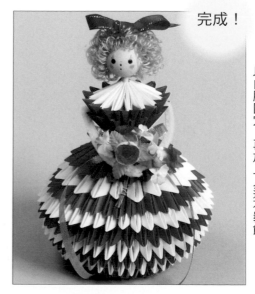

完成！

露出3至4mm的頸部，插上頭部＆以白膠固定，再放上人造花裝飾。

※作法參照P.60・P.61。

洋裝人偶B
／直條紋

●完成尺寸
　寬＝約13cm　高＝約20cm

【材料】※使用摺紙。

用紙　5cm×9cm　白色　202張
　　　5cm×9cm　綠色　203張
頭　娃娃頭　直徑27mm　1個
中毛根／白色　約9cm×2條（手臂）
娃娃頭髮・人造花・緞帶　少許
圓筷／1根

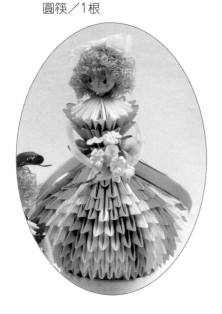

●記號的讀法●
▽＝正插　　△＝反插

尖角
朝外。
□袋

直角
朝外。
□袋

△＝白色
▽＝綠色

構造圖

上半身（完成組裝之後，反向組裝在裙子上。）

插入裙子。

毛根的手

…第2層（15片）
…第1層（15片）
…底部（15片）

將底部15片三角片連接成圈狀。

裙子

第10層（20片）
第9層（20片）
第8層（40片）
第7層（40片）
第6層（40片）
第5層（40片）
第4層（40片）
第3層（40片）
第2層（40片）
第1層（40片）

↑前中心

40片

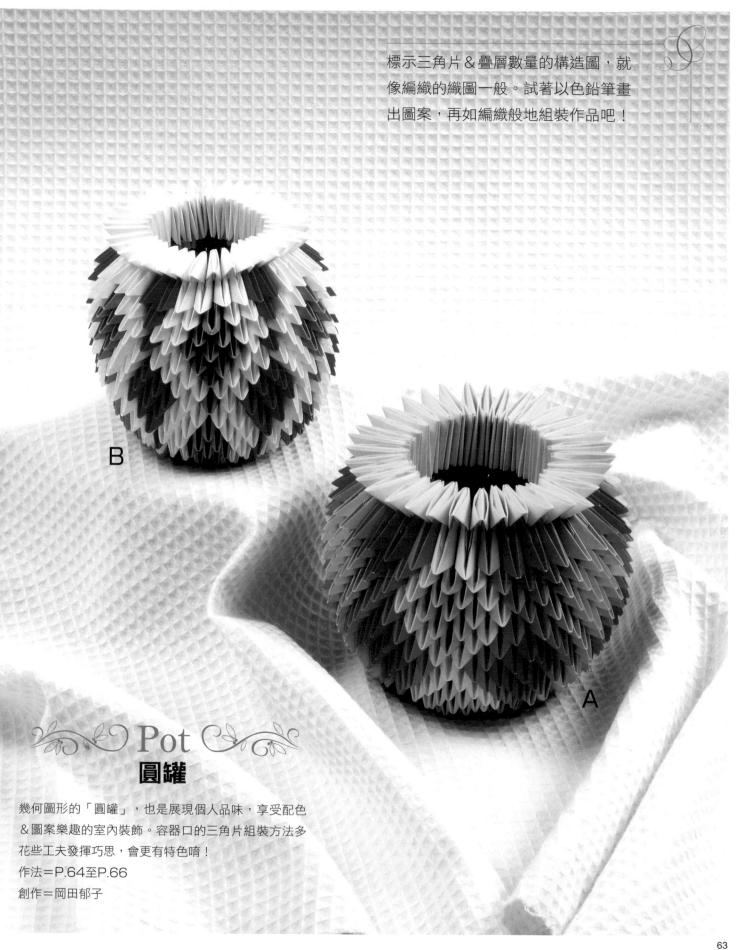

標示三角片＆疊層數量的構造圖，就像編織的織圖一般。試著以色鉛筆畫出圖案，再如編織般地組裝作品吧！

B

A

Pot
圓罐

幾何圖形的「圓罐」，也是展現個人品味，享受配色＆圖案樂趣的室內裝飾。容器口的三角片組裝方法多花些工夫發揮巧思，會更有特色唷！

作法＝P.64至P.66

創作＝岡田郁子

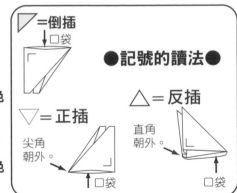

構造圖

▽△▽ = 黃色
▽ = 水藍色
▼ = 紅色
▽ = 綠色
▽ = 粉紅色

●記號的讀法●

▽ = 倒插 　↓□袋

▽ = 正插
尖角朝外。 ↑□袋

△ = 反插
直角朝外。 ↓□袋

鑽石圖案的圓罐A

●完成尺寸
　寬＝約13cm　高＝約11cm
【材料】※使用色紙。
用紙　5×9cm　綠色　　108張
　　　5×9cm　水藍色　87張
　　　5×9cm　紅色　　90張
　　　5×9cm　黃色　　159張
　　　5×9cm　粉紅色　168張

容器□ →

…滾邊（36片）

…第15層
…第14層
…第13層
…第12層
…第11層
…第10層
…第9層
…第8層
…第7層
…第6層
…第5層
…第4層
…第3層
…第2層
…第1層

各層皆36片

…底部（36片）

將底部的36片三角片連接成圈狀。

前中心

| 1 | 在尖角塗上少許白膠，將數片三角片統一方向對齊貼合，以曬衣夾固定。 |

| 2 | 將4片三角片對齊貼合成組，製作9組。（底部共36片） |

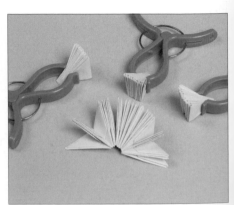

| 3 | 將對齊貼合成組的三角片連接起來。 |

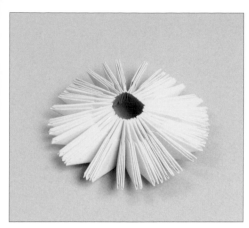

4 重複相同作法，作出圓形底部。此時應將曬衣夾的固定位置往三角片攤開的中心位置移動，並注意不要損壞已對齊貼合的相鄰三角片。

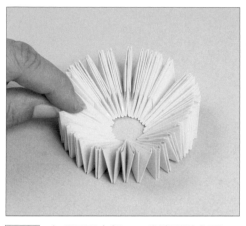

5 完成圓形底部。口袋邊緊貼桌面，直角朝外地排列整齊。

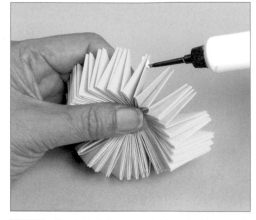

6 將圓形底部三角片的三角端塗上少許白膠。

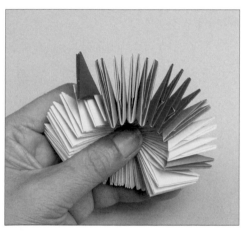

7 將第1層的三角片以「正插」的方式，緊密地跨接＆套合在相鄰的底部三角片上。

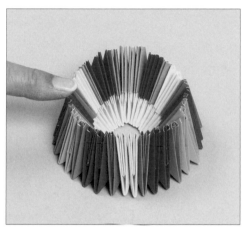

8 完成套疊第1層三角片一圈，使底部口袋邊朝下，以第1層三角片的尖角，緊貼桌面般地站立。

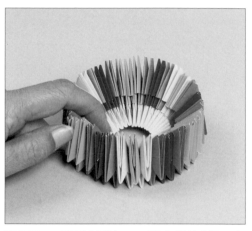

9 一邊留意配色，一邊套疊第2層三角片。自第2層起暫不「黏合」。

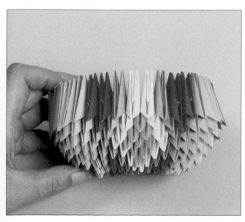

10 一邊留意配色，一邊套疊至第7層。

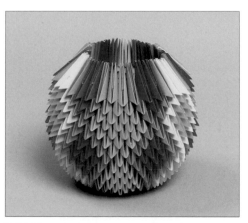

11 一邊留意配色，一邊套疊第15層。

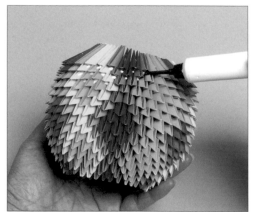

12 調整成圓弧狀，再在三角片的接合點塗入白膠，「黏合」固定。

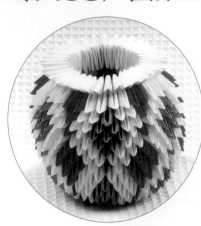

※作法參照P.63至P.65。

鑽石圖案的圓罐B

●完成尺寸

寬＝約11cm　　長＝約10.5cm

【材料】※使用色紙。

用紙　4×7cm　白色　　396張

　　　4×7cm　深藍色　114張

　　　4×7cm　紅色　　102張

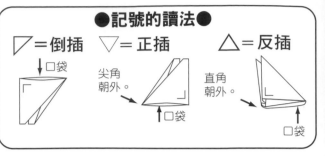

●記號的讀法●

�＝倒插　　▽＝正插　　△＝反插

↓口袋

尖角朝外。　　↑口袋

直角朝外。　　口袋

構造圖　　▽△▽＝白色　　▼＝深藍色

▼＝紅色　　容器口

▽▽▽▽…（省略）…▽▽▽…滾邊（36片）

…第15層

…第14層

…第13層

…第12層

…第11層

…第10層

…第9層

…第8層

…第7層

…第6層

…第5層

…第4層

…第3層

…第2層

…第1層

各層皆36片

△△△△…（省略）…△△△…底部（36片）

↑前中心

將底部的36片三角片連接成圈狀。

完成！

13 套上容器口滾邊的三角片。手持三角片，使尖角朝外、直角朝內、口袋朝上，再將三角片的摺疊處插入固定。

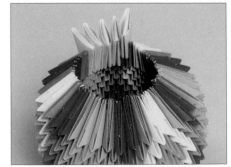

14 保持直角，垂直地進行套疊。

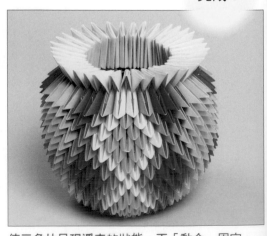

使三角片呈現浮立的狀態，再「黏合」固定。

※作法參照P.70・P.71。

圓壺B

●完成尺寸

　寬＝約13.5cm　長＝約13.5cm

【材料】※使用美術紙。

用紙　5×9cm　黃色　　180張
　　　5×9cm　水藍色　140張
　　　5×9cm　紅色　　92張
　　　5×9cm　深藍色　188張

▽＝水藍色

△▽＝黃色

▼＝紅色

▼＝深藍色

構造圖

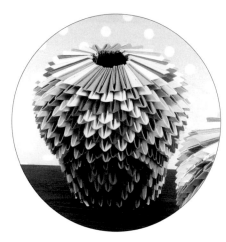

●記號的讀法●

▽＝正插　　　△＝反插

尖角朝外。
口袋

直角朝外。
口袋

●製作重點●

第1層至第3層一邊留意配色，一邊保持三角片尖角上提。
自第4層起，套疊三角片時，一邊意識曲線的輪廓感，
一邊讓三角片內側呈現緊靠的狀態。
第19層的三角片則呈現收攏中心孔洞的狀態，以打橫的方式套疊三角片。
整體完成後，再調整形狀＆黏合固定。

… 第19層
… 第18層
… 第17層
… 第16層
… 第15層
… 第14層
… 第13層
… 第12層
… 第11層
… 第10層
… 第9層
… 第8層
… 第7層
… 第6層
… 第5層
… 第4層
… 第3層
… 第2層
… 第1層
… 底部（30片）

各層皆30片

↑ 中心

將底部的30片三角片連接成圈狀。

藉由改變組裝三角片時的傾斜方式或黏合方法，就能自由
縮脹圓筒狀的輪廓。請享受圖案變化的樂趣，作出以裝飾
為目的可愛輪廓容器。

Pot
圓壺

不論是運用斜條紋或龜殼圖案，以縮脹的手法變化作品
的造型真的很有趣。猛然一看，可能會以為是三角片的
大小有差異哩！
作法＝P.67・P.69至P.71　創作＝岡田郁子

B

A

圓壺A

●完成尺寸
　寬＝約13.5cm　　長＝約13.5cm

【材料】※使用美術紙。

用紙　5×9cm　粉紅色　114張
　　　5×9cm　銀色　　114張
　　　5×9cm　水藍色　144張
　　　5×9cm　金色　　114張
　　　5×9cm　淺綠色　114張

構造圖

△▽＝水藍色　　△▽＝銀色

△▽＝金色　　△▽＝淺綠色　　▲▼＝粉紅色

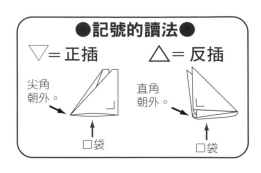

●記號的讀法●

▽＝正插　　　△＝反插

尖角朝外。　　　直角朝外。

□袋　　　　　　□袋

●製作重點●

第1層至第3層一邊留意配色，一邊保持三角片尖角上提。
自第4層起，套疊三角片時，一邊意識曲線的輪廓感，
一邊讓三角片內側呈現緊靠的狀態。
第19層的三角片則讓呈現收攏中心孔洞的狀態，
以打橫的方式套疊三角片。
整體完成後，再調整形狀＆黏合固定。

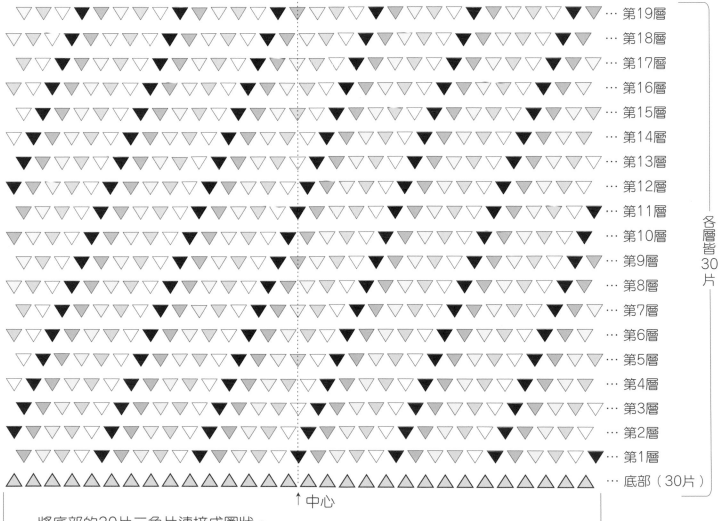

… 第19層
… 第18層
… 第17層
… 第16層
… 第15層
… 第14層
… 第13層
… 第12層
… 第11層
… 第10層
… 第9層
… 第8層
… 第7層
… 第6層
… 第5層
… 第4層
… 第3層
… 第2層
… 第1層
… 底部（30片）

各層皆30片

↑中心

將底部的30片三角片連接成圈狀。

1　在尖角塗上少許白膠，將數片三角片統一方向對齊貼合，以曬衣夾固定。

2　將6片三角片對齊貼合成組，作出5組。（底部共30片）

3　將成組的三角片對齊貼合，作出圓形底部。此時應將曬衣夾往三角片攤開的中心位置移動，並注意不要損壞已對齊貼合的相鄰三角片。

4　完成圓形底部。口袋邊緊貼桌面，直角朝外地排列整齊。

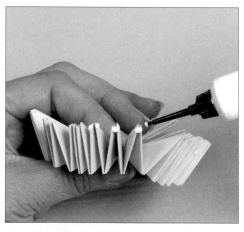

5　在圓形底部三角片的三角端塗上少許白膠。

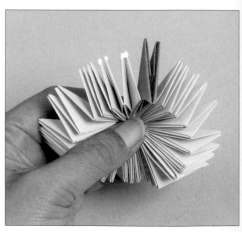

6　將第1層的三角片以「正插」的方式，緊密地跨接＆套合在相鄰的底部三角片上。

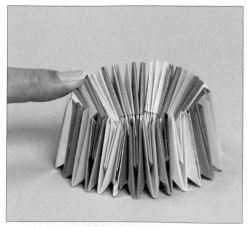

7　完成套疊第1層三角片一圈，保持底部的口袋朝下，並以第1層三角片的尖角緊貼桌面站立。

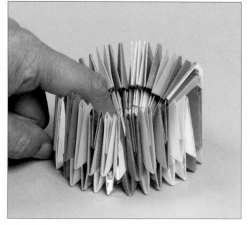

8　留意配色＆使三角片的尖角保持上提的狀態，一邊「黏合」一邊進行第2層三角片的套疊。

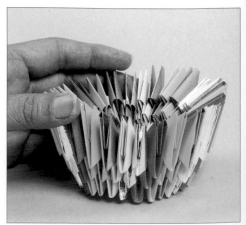

9　留意配色＆使三角片的尖角保持上提的狀態，一邊「黏合」一邊進行第3層三角片的套疊。

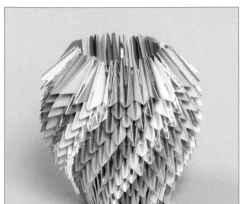

10 暫時不需「黏合」，一邊留意配色，一邊完成第4層至第12層的套疊。

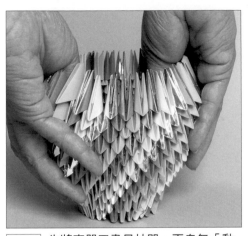

11 先將容器口盡量拉開，再自無「黏合」的第4層起，拉出容器的曲線。

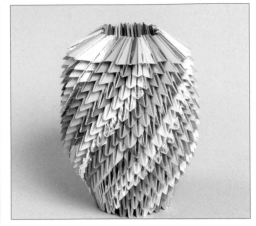

12 一邊留意配色，一邊套疊三角片至第19層。

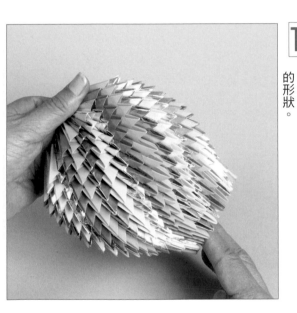

13 使作品內側呈現平滑的表面，以手指按壓＆將套疊側套至更深處，以雙手調整容器的形狀。

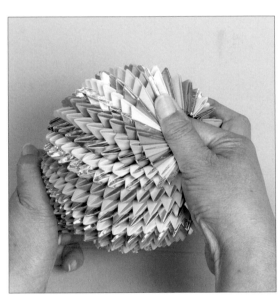

14 抓攏底部三角片，保持不會過寬的狀態。容器口部分則盡可能保持平整地按壓三角片，調整容器的形狀。

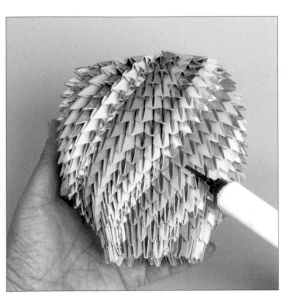

15 在三角片的接合點塗入白膠，「黏合」固定。

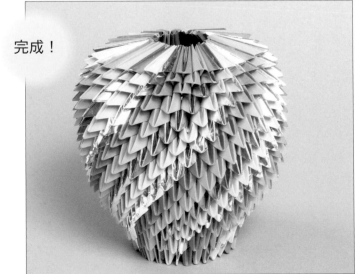

完成！

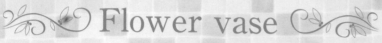

Flower vase
花瓶

以三角摺紙製作的容器因為三角片的厚度導致中間的空間比較狹小，建議放入窄身的瓶子，即可成為實用又美觀的花瓶。

作法＝P.73至P.74

作品提供＝はまや（hamaya）商事

結合不同的素材製作，也能當成實用小物的「三角摺紙」。但因為圓形的底部會產生孔洞，如何堵住這個孔洞就是製作上的課題囉！

Basket
提籃

附有提把的提籃。以略硬的高級紙製作，不僅具有實用性，當成室內裝飾也很棒。

作法＝P.75至P.77

作品提供＝はなや（hamaya）商事

花瓶

●完成尺寸　寬＝約14cm　高＝約17.5cm

【材料】※使用美術紙。

用紙　5×9cm　紅色　　168張
　　　5×9cm　桃紅色　425張

緞帶　50cm　1條

厚紙　10×10cm（裁成圓形貼在底部）

▼＝紅色

△▼＝桃紅色

構造圖

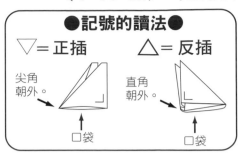

●記號的讀法●

▽＝正插　　△＝反插

尖角朝外。

直角朝外。

□袋　　□袋

瓶口裝飾／將33片三角片連接成圈狀。

…第14層（35片）
…第13層（35片）
…第12層（35片）
…第11層（35片）
…第10層（30片）
…第9層（35片）
…第8層（35片）
…第7層（35片）
…第6層（35片）
…第5層（35片）
…第4層（35片）
…第3層（35片）
…第2層（35片）
…第1層（35片）

底部（35片）

↑ 前中心

將底部的35片三角片連接成圈狀。

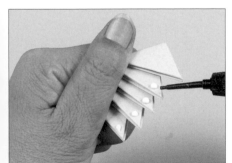

1 手持數片三角片，統一方向＆稍微保持間距地，在尖角處塗上少量白膠。

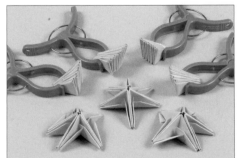

2 將三角片緊密地對齊貼合，並以曬衣夾固定。（5片1組×7・底部共35片）

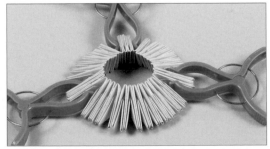

3 將成組的三角片相互對齊貼合成圓形。並將曬衣夾的固定位置往三角片攤開的中心位置移動，注意不要損壞已對齊貼合的相鄰三角片。

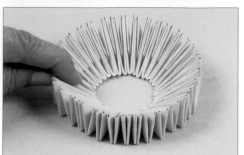

4 完成圓形底部。口袋邊緊貼桌面，直角朝外地排列整齊。

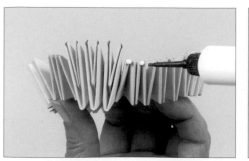

5 塗上少許白膠，將第1層的三角片以「正插」的方式，緊密地跨接＆套合在相鄰的底部三角片上。

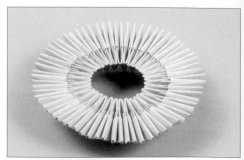

6 自側面套上第1層三角片一圈，並如盤子狀般地擴散開來。

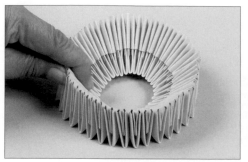

7 使底部口袋邊朝下，以第1層三角片的尖角，緊貼桌面般地站立。

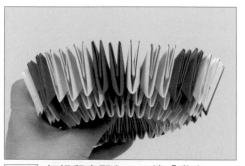

8 仔細留意配色，一邊「黏合」一邊套疊至第3層。並保持直角處5mm、尖角處1cm左右的落差。

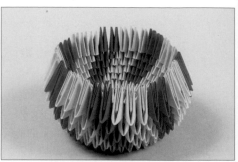

9 暫時不需要「黏合」，套疊三角片至第8層。（請留意配色）

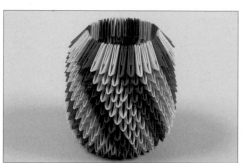

10 一邊留意配色一邊套疊三角片至第13層，再調整形狀＆「黏合」固定。

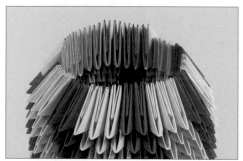

11 第14層以「反插」的方式套上三角片。使三角片的內側保持垂直的狀態排列，再「黏合」固定。

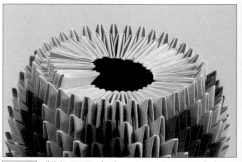

12 製作兩層底座。插入與圓形底部三角片相同方向的三角片。（若不易插入，間隔1片三角片插入也OK。）

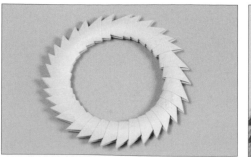

13 瓶口裝飾。縱向套疊33片三角片，使直角在內側順排成圓形狀。

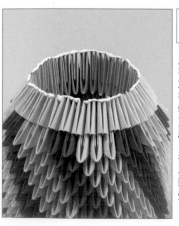

14 將瓶口塗上略多的白膠，再放上瓶口裝飾，黏合固定。並以書本等物重壓，待其乾燥。

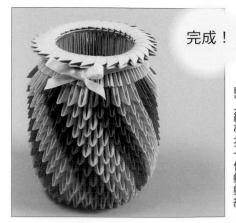

完成！

繫上緞帶打一個蝴蝶結。

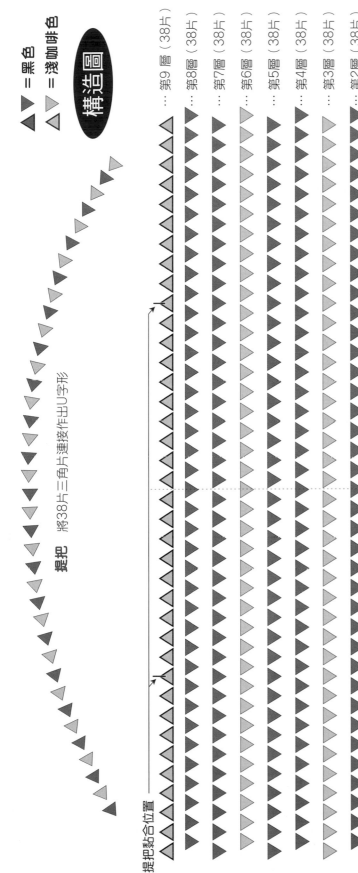

▲▼＝黑色
△▽＝淺咖啡色

構造圖

…第9層（38片）
…第8層（38片）
…第7層（38片）
…第6層（38片）
…第5層（38片）
…第4層（38片）
…第3層（38片）
…第2層（38片）
…第1層（38片）
底部（38片）

提把　將38片三角片連接作出U字形

提把黏合位置

↑前中心

圓形底座：將38片三角片連接成圈狀。

將底部的38片三角片連接成圈狀。

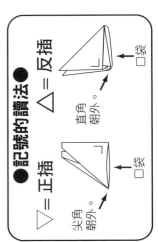

花籃

●完成尺寸
　寬＝約16.5cm
　高＝約25cm

【材料】※使用美術紙。
用紙　5×9cm　淺咖啡色　133張
　　　5×9cm　黑色　　　361張
緞帶　50cm　1條
厚紙　10×10cm
　　　（裁成圓形貼在底部）

●記號的讀法●
▽＝正插　　△＝反插

尖角朝外。
直角朝外。
口袋
口袋

75

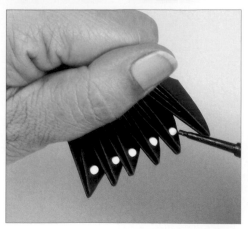

1 統一方向手持數片三角片,稍微保持間隔地將「尖角」塗上少許白膠。

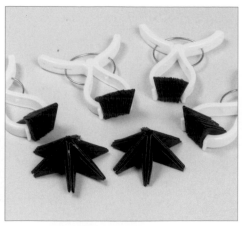

2 將三角片緊密地對齊貼合,並以曬衣夾固定。(6片1組×4+7片1組×2・底部共38片)

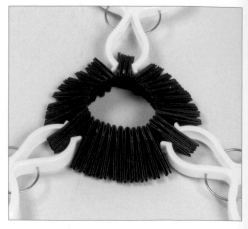

3 將成組的三角片相互對齊貼合成圓形。並將曬衣夾的固定位置往三角片攤開的中心位置移動,注意不要損壞已對齊貼合的相鄰三角片。

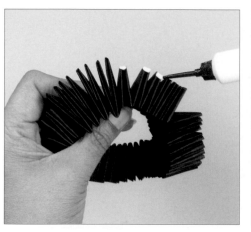

4 完成圓形底部之後,塗上少許白膠,將第1層的三角片以「正插」的方式,緊密地跨接&套合在相鄰的底部三角片上。

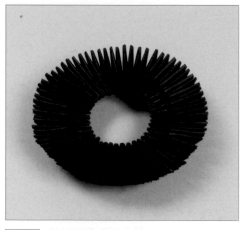

5 自側面套疊第1層三角片一圈,並如盤子狀般地擴散開來。

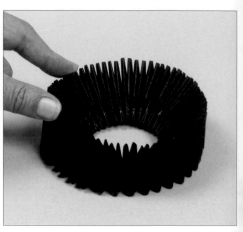

6 使底部口袋邊朝下,以第1層三角片的尖角,緊貼桌面般地站立。

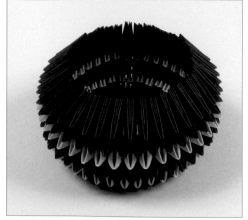

7 暫時不需要「黏合」,一邊留意配色,一邊套疊三角片至第8層。

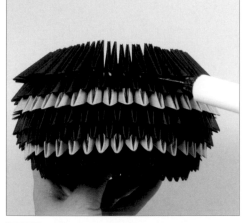

8 調整容器的形狀,再「黏合」固定。

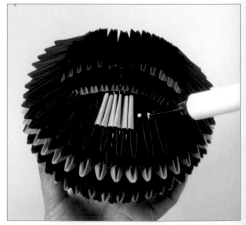

9 一邊「黏合」,一邊以「反插」的方式套疊第9層三角片。

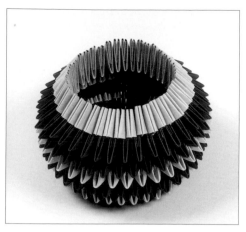

10 使三角片的內側保持垂直的狀態排列，完成套疊一圈。

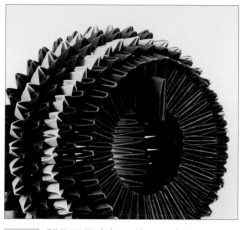

11 製作兩層底部。將圓形底部的三角片插入相同方向的三角片。

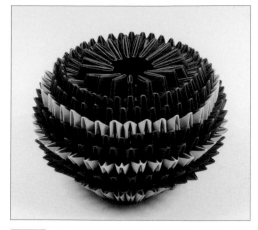

12 插入第2層底部三角片時，若因太過密合不易插入，間隔1片三角片插入也OK。

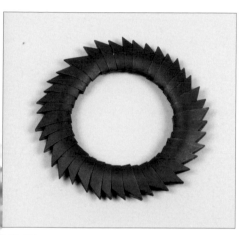

13 縱向套疊38片三角片，使直角在內側順排成圓形狀，製作底座。

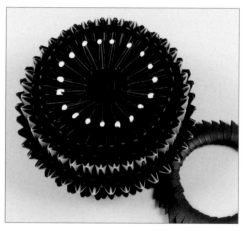

14 將雙層底部塗上白膠，疊放上底座黏合固定。

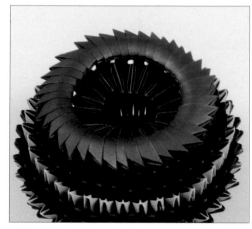

15 保持現狀，以書本等重物壓實，待其乾燥。

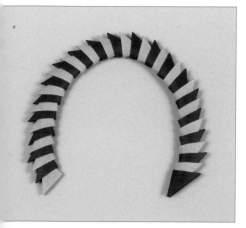

16 縱向套疊38片三角片，使直角在內側順排成U字形，製作提把。

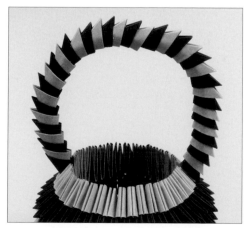

17 將提把夾入第14層的三角片中，再「黏合」固定。

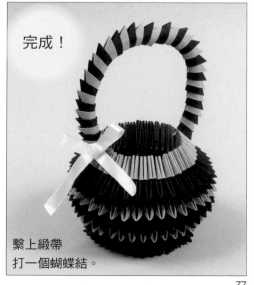

完成！

繫上緞帶
打一個蝴蝶結。

運用圓筒形的技法，將其中一部分作成平面＆貼上臉部。利用巧思，完成變化款作品！

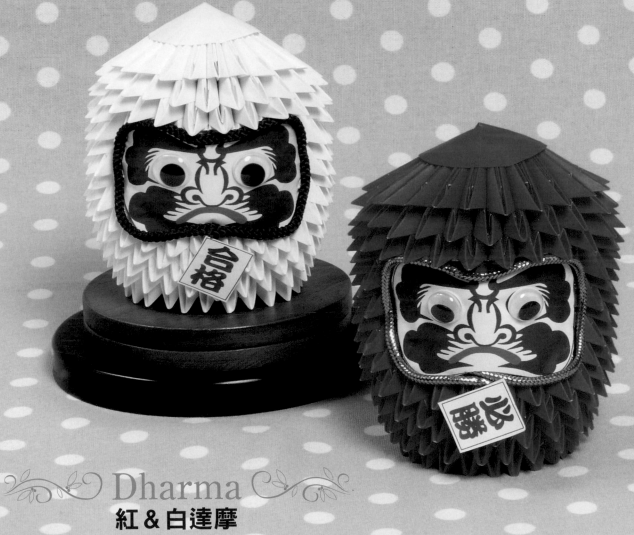

Dharma
紅 & 白達摩

許願掛飾＆吉祥物代表的人氣達摩登場！如果以紅白紙張製作，願望的成功率也會倍增。作法＝P.79至P.80
作品提供＝はまや（hamaya）商事

紅&白達摩　●完成尺寸　寬＝約9cm　長＝約11cm
【材料】※使用色紙。
　用紙　5cm×9cm　紅色（白色）370張
　　　　5cm×9cm　紅色（白色）1張（頭部用・不摺疊）
　活動眼睛　直徑1.5cm　2個

構造圖　▲▼＝紅色或白色

貼上臉部。

身體

…… 第15層（10片）
… 第14層（24片）
… 第13層（24片）
… 第12層（24片）
… 第11層（24片）
… 第10層（24片）
… 第9層（24片）
… 第8層（24片）
… 第7層（24片）
… 第6層（24片）
… 第5層（24片）
… 第4層（24片）
… 第3層（24片）
… 第2層（24片）
… 第1層（24片）
… 底部（24片）

↑前中心
將底部的24片三角片連接成圈狀。

頭部
（原尺寸）
切口位置

頭部的作法

剪開。

配合頭部的尺寸調整，
再以白膠黏合。

原寸圖

★請影印使用。

商売繁昌
必勝

家内安全
合格

※請根據完成的作品尺寸，
　放大或縮小影印。

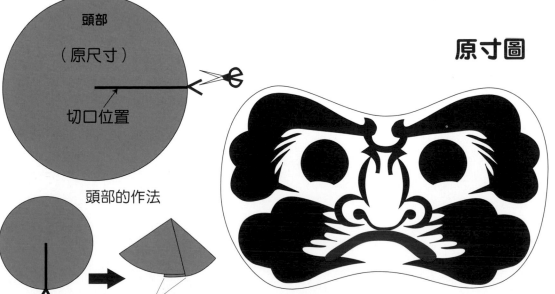

1 手持數片三角片，統一方向&稍微保持間距地，在尖角處塗上少量白膠。

2 將三角片緊密地對齊貼合，並以曬衣夾固定。（6片1組×4‧底部共24片）

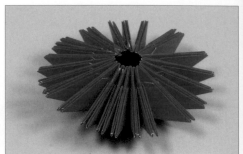

3 將成組的三角片貼合成圓形，並將曬衣夾往攤開的中心位置移動，注意不要損壞已貼合的相鄰三角片。

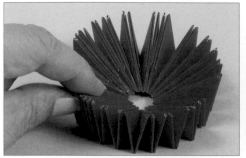

4 口袋邊緊貼桌面，直角朝外地排列整齊。

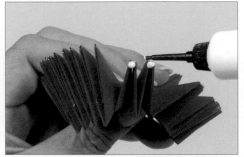

5 塗上少許白膠，將第1層的三角片以「正插」的方式，緊密地跨接&套合在相鄰的底部三角片上。

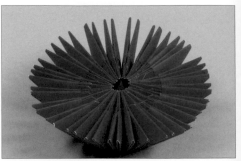

6 自側面套疊第1層三角片一圈，並如盤子狀般地擴散開來。

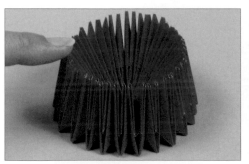

7 使底部口袋邊朝下，以第1層三角片的尖角，緊貼桌面般地站立。

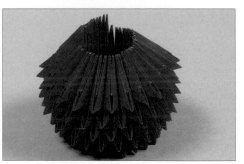

8 自第2層起暫時不需「黏合」地進行套疊，並在第6層以「反插」的方式套疊7片三角片。

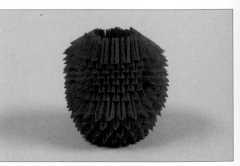

9 仔細留意「反插」的片數，套疊至第12層。

10 第13‧14層以「正插」的方式套疊三角片，再調整形狀&「黏合」固定。

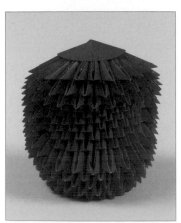

11 將紙張裁成圓形，蓋住頭部般地貼上。

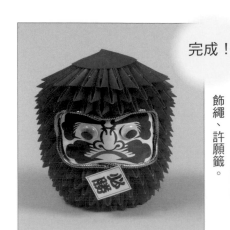

完成！

貼上臉部、活動眼睛、裝飾繩、許願籤。

趣．手藝 85

靈活指尖＆想像力

百變立體造型的

三角摺紙趣味手作

作　　　者／岡田郁子
譯　　　者／簡子傑
發　行　人／詹慶和
總　編　輯／蔡麗玲
執行編輯／陳姿伶
編　　　輯／蔡毓玲・劉蕙寧・黃璟安・李宛真
執行美編／韓欣恬
美術編輯／陳麗娜・周盈汝
內頁排版／造極
出　版　者／Elegant-Boutique新手作
發　行　者／悅智文化事業有限公司　郵政劃撥帳號／19452608
戶　　　名／悅智文化事業有限公司
地　　　址／220新北市板橋區板新路206號3樓
電　　　話／(02)8952-4078　傳真／(02)8952-4084
網　　　址／www.elegantbooks.com.tw
電子郵件／elegant.books@msa.hinet.net

2018年5月初版一刷　定價300元

Lady Boutique Series No.4449
TANOSHII KAWAII ORIGAMI SHUGEI
© 2017 Boutique-sha, Inc.
All rights reserved.
Original Japanese edition published in Japan by BOUTIQUE-SHA.
Chinese (in complex character) translation rights arranged with
BOUTIQUE-SHA.
through KEIO CULTURAL ENTERPRISE CO., LTD.

經銷／易可數位行銷股份有限公司
地址／新北市新店區寶橋路235巷6弄3號5樓
電話／(02)8911-0825　傳真／(02)8911-0801

國家圖書館出版品預行編目(CIP)資料

靈活指尖＆想像力！百變立體造型的三角摺紙趣味手
作 / 岡田郁子著；簡子傑譯.
-- 初版. -- 新北市：新手作出版：悅智文化發行，
2018.05
　面；　公分. -- (趣.手藝；85)
ISBN 978-986-96076-6-7(平裝)

1.摺紙

972.1　　　　　　　　　　　　　　　107005220

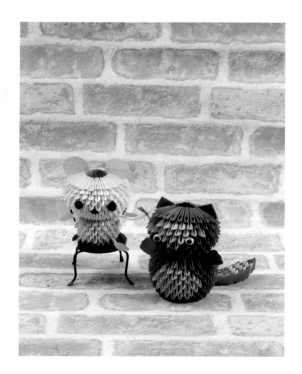

**Elegantbooks
以閱讀，
享受幸福生活**

雅書堂 EB 新手作
雅書堂文化事業有限公司
22070新北市板橋區板新路206號3樓
facebook 粉絲團:搜尋 雅書堂
部落格 http://elegantbooks2010.pixnet.net/blog
TEL:886-2-8952-4078 · FAX:886-2-8952-4084

趣·手藝 27
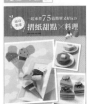
紙の創意！一起來作75道簡單
又好玩の摺紙甜點×料理
BOUTIQUE-SHA◎著
定價280元

趣·手藝 28

活用度100%！500枚橡皮章日日
刻
BOUTIQUE-SHA◎著
定價280元

趣·手藝 29

nap's小可愛手作帖：小玩皮！
雜貨控の手縫皮革小物
長崎優子◎著
定價280元

趣·手藝 30

誘人的夢幻花の！光澤感×超
擬真，一眼就愛上の甜點黏土
飾品37款（暢銷版）
河出書房新社編輯部◎著
定價300元

趣·手藝 31

心意·造型·色彩all in one
一次學會緞帶×紙張の包裝設
計24招！
長谷良子◎著
定價300元

趣·手藝 32

獻上女孩的優雅&浪漫
天然石×珍珠の結編飾品設計
69款
日本ヴォーグ社◎著
定價280元

趣·手藝 33

Party Time！女孩兒の可愛不織
布甜點點家零家零：廚房用具×甜點
×麵包×Pizza×餐盒×套餐
BOUTIQUE-SHA◎著
定價280元

趣·手藝 34

動動手指就OK！三秒鐘·愛上
62枚可愛の摺紙小物
BOUTIQUE-SHA◎著
定價280元

趣·手藝 35

簡單好縫大成功！一次學會65
件超可愛皮小物×實用長夾
金澤明美◎著
定價320元

趣·手藝 36

超好玩&超益智！趣味摺紙大
全集－完整收錄157件超人氣
摺紙動物&紙玩具
主婦之友社◎授權
定價380元

趣·手藝 37

大日子×小手作！365天都能
送の祝福系手作黏土禮物提案
FUN送BEST.60
幸福豆手創館（胡瑞娟 Regin）
師生合著
定價320元

趣·手藝 38

100%可愛の塗鴉裝飾！
手帳控&卡片迷超想學の手繪
風文字圖繪750點
BOUTIQUE-SHA◎授權
定價280元

趣·手藝 39
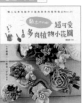
不澆水！黏土作的呦！超可愛
多肉植物小花園：仿真雜貨×
人氣配色×手作綠意－懶人在
家也能作的經典款多肉植物黏
土BEST.25
蔡青芬◎著
定價350元

趣·手藝 40

簡單·好作の不織布換裝娃
娃時尚微手作－4款風格娃娃
×80件魅力服裝&配飾
BOUTIQUE-SHA◎授權
定價280元

趣·手藝 41

Q萌玩偶出沒注意！
輕鬆手作112隻療癒系の可愛不
織布動物
BOUTIQUE-SHA◎授權
定價280元

趣·手藝 42

【完整教學圖解】
摺×疊×剪×刻4步驟完成120
款美麗剪紙
BOUTIQUE-SHA◎授權
定價280元

趣·手藝 43

9位人氣作家可愛發想大集合
每天都想使用的萬用橡皮章圖
案集
BOUTIQUE-SHA◎授權
定價280元

趣·手藝 44

動物系人氣手作！
DOGS & CATS·可愛の掌心
貓狗動物偶
須佐沙知子◎著
定價300元

趣·手藝 45

初學者の第一本UV膠飾品教科書
從初學到進階！製作超人氣作
品の完美小祕訣All in one！
熊崎堅一◎監修
定價350元

趣·手藝 46

定食·麵包·拉麵·甜點·擬真
度100%！輕鬆作1/12の微型樹
脂土美食76道
ちょび＠◎著
定價320元

趣·手藝 47
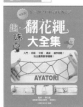
全齡OK！親子同樂腦力遊戲完
全版·趣味翻花繩大全集
野口廣◎監修
主婦之友社◎授權
定價399元

趣·手藝 48

牛奶盒作の美麗布盒設計60選
清爽收納×空間整理の好設子
BOUTIQUE-SHA◎授權
定價280元

趣·手藝 50

CANDY COLOR TICKET
超可愛の糖果系透明樹脂×樹脂
土黏點飾品
CANDY COLOR TICKET◎著
定價320元

趣·手藝 49

原來是黏土！MARUGO的彩色
多肉植物日記：自然素材·風
格雜貨·造型盆器懶人在家
也能作の經典多肉植物黏土
ZAKKA.27
丸子（MARUGO）◎著
定價350元

趣·手藝 51

Rose window美麗&透光：玫瑰
窗對稱剪紙
平田朝子◎著
定價280元

趣·手藝 52

玩點土·作陶器！可愛北歐風
別針77選
BOUTIQUE-SHA◎授權
定價280元

趣·手藝 53

New Open·開心玩！開一間超
人氣の不織布甜點屋
堀內さゆり◎著
定價280元

趣·手藝 54

可愛の立體剪紙花飾
くまだより◎著
定價280元

趣・手藝 55

剪開信封
輕鬆作紙雜貨

每日の趣味・剪開信封輕鬆作
紙雜貨你一定會作的N個可愛
版紙藝創作
宇田川一美◎著
定價280元

趣・手藝 56

不織布動物遊樂園

可愛限定！KIM'S 3D不織布動
物遊樂園（暢銷精選版）
陳春金・KIM◎著
定價320元

趣・手藝 57

不織布の幸福料理日誌

家家酒開店指南：不織布的幸
福料理日誌
BOUTIQUE-SHA◎授權
定價280元

趣・手藝 58

花・葉・果實
の立體刺繡書

花・葉・果實の立體刺繡書
以鐵絲勾勒輪廓，繡製出漸層
色彩的立體花朵
アトリエ Fil◎著
定價280元

趣・手藝 59

袖珍食物＆微型店舖
230選

黏土×環氧樹脂・袖珍食物＆
微型店舖230選
Plus 11間商店街店舖造景教學
大野幸子◎著
定價350元

趣・手藝 60

不織布點心

可愛到不行的不織布點心
寺西惠里子◎著
定價280元

趣・手藝 61

木器彩繪練習本

雜貨迷超愛的木器彩繪練習本
20位人氣作家×5大季節主
題・一本學會就上手
BOUTIQUE-SHA◎授權
定價350元

趣・手藝 62

不織布Q手作
超萌狗狗總動員

不織布Q手作：超萌狗狗總動員！
陳春金・KIM◎著
定價350元

趣・手藝 63

熱縮片飾品創作集

晶瑩剔透超美的！熱縮片飾品創作集
一本OK！完整學會熱縮片的
著色・造型・應用技巧……
NanaAkua◎著
定價350元

趣・手藝 64

開心玩黏土
MARUGO彩色多肉植物日記2

開心玩黏土！MARUGO彩色多
肉植物日記2
懶人派經典多肉植物＆盆組小
花園
丸子（MARUGO）◎著
定價350元

趣・手藝 65

一學就會の
立體浮雕刺繡

一學就會の立體浮雕刺繡可愛
圖案集
Stumpwork基礎實作：填充物
＋懸浮式技巧全圖解公開！
アトリエ Fil◎著
定價320元

趣・手藝 66

陶土胸針
造型小物

家用烤箱OK！一試就會作的陶
土胸針＆造型小物
BOUTIQUE-SHA◎授權
定價280元

趣・手藝 67

從可愛小圖
開始學縫十字繡

從可愛小圖開始學縫十字繡數
格子×玩填色×特色圖案900+
大圖まこと◎著
定價280元

趣・手藝 68

UV膠飾品 Best 37

超質感・繽紛又可愛的UV膠飾
品Best37：開心玩×簡單作・
手作女孩的加分飾品不NG初挑
戰！
張家慧◎著
定價320元

趣・手藝 69

清新・自然～
刺繡人最愛的花草模樣手繡帖

清新・自然～刺繡人最愛的花
草模樣手繡帖
點與線模樣製作所 岡理惠子◎著
定價320元

趣・手藝 70

軟"QQ"襪子娃娃

好想抱一下的軟QQ襪子娃娃
陳春金・KIM◎著
定價350元

趣・手藝 71

黏土作
迷你人氣甜點＆美食best82

黏土作の迷你人氣甜點＆美食
best82
ちょび子◎著
定價320元

趣・手藝 72

可愛北歐風の
小巾刺繡

可愛北歐風の小巾刺繡：47個
簡單好作的日常小物
BOUTIQUE-SHA◎授權
定價280元

趣・手藝 73

袖珍模型
麵包雜貨

不能吃の～袖珍模型麵包雜
貨：閒得到麵包香喔！不玩黏
土・很簡單！
ぱんころもち・カリーノぱん◎合著
定價280元

趣・手藝 74

小小廚師の
不織布料理教室

小小廚師の不織布料理教室
BOUTIQUE-SHA◎授權
定價300元

趣・手藝 75

好可愛圍兜兜

親手作寶貝の好可愛圍兜兜
基本款・外出款・時尚款・趣
味款・功能款・穿搭變化一極
棒！
BOUTIQUE-SHA◎授權
定價320元

趣・手藝 76

俏皮の不織布
動物造型小物

手縫俏皮の不織布動物造型小物
やまもと ゆかり◎著
定價280元

趣・手藝 77

袖珍甜點黏土手作課

超可愛の迷你size！
袖珍甜點黏土手作課
關口真優◎著
定價350元

趣・手藝 78

超大朵紙花設計集

華麗的盛放！
超大朵紙花設計集
空間＆櫥窗陳列・婚禮＆派對
布置・特色攝影必備！
MEGU（PETAL Design）◎著
定價380元

趣・手藝 79

手工立體卡片

收到會商笑！
讓人超暖心の手工立體卡片
鈴木孝美◎著
定價320元

趣・手藝 80

黏土小鳥

手揉胖嘟嘟×圓滾滾の
黏土小鳥
ヨシオミドリ◎著
定價350元

趣・手藝 81

UV膠＆熱縮片飾品120選

無限可愛的
UV膠＆熱縮片飾品120選
キムラプレミアム◎著
定價320元

趣・手藝 82

絕對簡單的UV膠飾品100選

絕對簡單の
UV膠飾品100選
キムラプレミアム◎著
定價320元

趣・手藝 83

可愛造型趣味摺紙書

寶貝最愛的
可愛造型趣味摺紙書：
動動手指動動腦×
一邊摺一邊玩
いしばし なおこ◎著
定價280元

趣・手藝 84

不織布動物玩偶

超精選！有131隻喔！
簡單手縫可愛的
不織布動物玩偶
BOUTIQUE-SHA◎授權
定價300元